Draw the best moments in your life

會畫畫不是夢

我的第一本色鉛筆隨手畫入門

飛樂鳥工作室

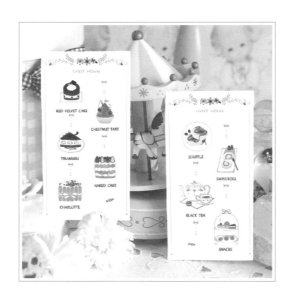

會畫畫不是夢--我的第一本色鉛筆隨手畫入門

作　　者：飛樂鳥工作室
企劃編輯：王建賀
文字編輯：王雅雯
設計裝幀：張寶莉
發 行 人：廖文良

發 行 所：碁峰資訊股份有限公司
地　　址：台北市南港區三重路 66 號 7 樓之 6
電　　話：(02)2788-2408
傳　　真：(02)8192-4433
網　　站：www.gotop.com.tw
書　　號：ACU081000
版　　次：2020 年 05 月初版
建議售價：NT$280

讀者服務

● 感謝您購買碁峰圖書，如果您對本書的內容
　或表達上有不清楚的地方或其他建議，請至
　碁峰網站：「聯絡我們」\「圖書問題」留下
　您所購買之書籍及問題。（請註明購買書籍
　之書號及書名，以及問題頁數，以便能儘快
　為您處理）　http://www.gotop.com.tw

● 售後服務僅限書籍本身內容，若是軟、硬體
　問題，請您直接與軟體廠商聯絡。

● 若於購買書籍後發現有破損、缺頁、裝訂錯
　誤之問題，請直接將書寄回更換，並註明您
　的姓名、連絡電話及地址，將有專人與您連
　絡補寄商品。

國家圖書館出版品預行編目資料

會畫畫不是夢：我的第一本色鉛筆隨手畫入門 /
　飛樂鳥工作室原著. -- 初版. -- 臺北市：碁峰
　資訊, 2020.05
　　面；　公分
　　ISBN 978-986-502-479-6(平裝)
　　1.鉛筆畫　2.繪畫技法
948.2　　　　　　　　　　　　　　109005130

前言
preface

◆ 當你品嘗到一塊很美味的蛋糕、遇見一隻蜷在你腳邊的小貓、看見陽光下花開正好，何不拿起畫筆輕塗慢畫，在紙上定格這些愉悦的瞬間？用色鉛筆畫畫是很自由快樂的事情，不需要多麼深厚的繪畫基礎，透過學習本書，初學的你也可以輕鬆地畫出造型文藝、風格清新的圖案。

◆ 本書的案例都是簡單又不失文藝甜美的小插畫，書中擷取了日常生活中的點滴美好，以小插畫方式呈現。甜美系的插畫可以療癒疲憊的心，讓心情變得燦爛起來。除了豐富好看的案例，書中還有和繪畫相結合的簡易手工小技巧，在生活中實踐美學。你只需要拿起色鉛筆，對照著書中的步驟作畫，既能享受到繪畫的無窮樂趣，也能將這些插畫運用到生活中，讓自己成為手帳達人。

◆ 記錄心情的方式有很多，但是透過畫筆，可以傳達我們最柔軟的情緒。用色鉛筆記錄美好，也是熱愛生活的一種方式。讓我們一起來畫畫吧！

目錄
contents

認識色鉛筆

工具介紹 | 好用的繪畫工具能讓人更加快速體會到繪畫的樂趣，一起來看看色鉛筆畫需要用到的工具吧！

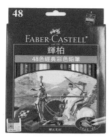

鉛筆的色號

鉛筆的顏色與筆桿和
筆芯的顏色相對應

輝柏 48 色經典彩色鉛筆，色彩鮮艷、
顏色豐富、價位適中。

色鉛筆的特性 | 了解色鉛筆的特性能幫助我們更好地使用它，一起多多練習吧！

色鉛筆具有半透明的特性，可以透過疊色調和
出新的顏色。試著將兩種顏色輕輕疊加到一起
看看吧！

色鉛筆不能被橡皮擦完全擦淨，所以在需要留白的時
候一定要預留白色區域，這樣畫面會更加乾淨。

輝柏 48 色經典彩色鉛筆色標 | 對照色標來挑選所需要的顏色就不會出錯，如果購買的色鉛筆顏色較少，那就
挑選相近色即可，現在就拿起色鉛筆來畫畫吧！

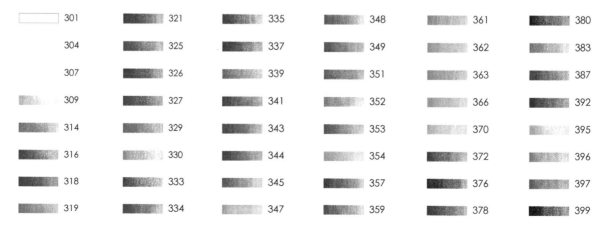

301	321	335	348	361	380
304	325	337	349	362	383
307	326	339	351	363	387
309	327	341	352	366	392
314	329	343	353	370	395
316	330	344	354	372	396
318	333	345	357	376	397
319	334	347	359	378	399

基本配色 同色系顏色間的配色方式簡單，適合新手創作。紅色系溫暖、黃色系活潑、藍色系寧靜、綠色系療癒，還有低調的灰色系，不同色系會帶來不同的感覺。

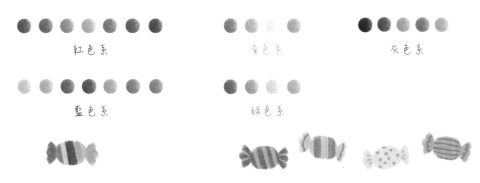

紅色系　　　　　黃色系　　　　　灰色系

藍色系　　　　　綠色系

這顆糖果用了很多不同色系的顏色組成，過於花俏。

這幾顆糖果的顏色較為單純，更有清新甜美的感覺。

進階配色 想畫出充滿文藝感的色鉛筆畫，好看的配色很重要，來試試看不同風格的文藝色系吧！

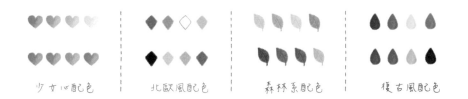

少女心配色 | 北歐風配色 | 森林系配色 | 復古風配色

配色小技巧 選擇一個主要的色系，用這個色系中的多種顏色再搭配其他的顏色。這樣配色既有和諧的視覺效果，又有亮眼的細節。

1

早安，用麵包香氣開啟嶄新的一天

晨曦的陽光透過窗簾，溫柔地喚醒我。
把所有甜蜜放進早餐裡，開啟充滿元氣的一天。

 法棍 ● ● ● ●

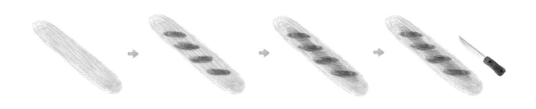

◆ 法棍的造型是細長且兩頭圓潤，在中間用黃橙色塗抹出香甜的蜂蜜，最後在旁邊畫一把小刀。

 餐具筒 ● ● ● ●

小鏟子的中間部分是
鏤空的，需要留白。

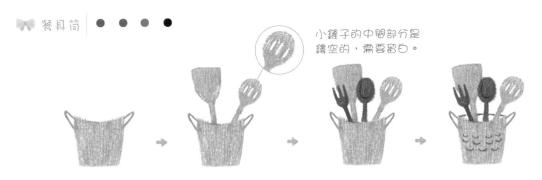

◆ 畫出小筒的造型後，其中的餐具可以布置得隨意些，再於小筒上畫出月牙形的小條紋。

 愛心吐司 ● ● ● ●

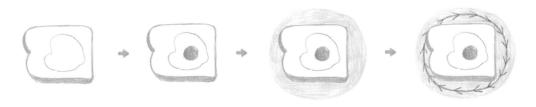

◆ 吐司的中間要畫成可愛的愛心煎蛋，需注意留白。餐盤只須平塗出，最後為餐盤勾畫出細細的花紋。

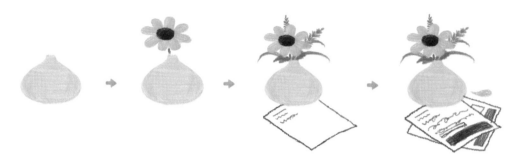

◆ 平塗出水滴形的花瓶形狀，再平塗黃色小花。下方的報紙注意疊畫出前後關係，最後用細筆簡單畫出報紙上的內容。

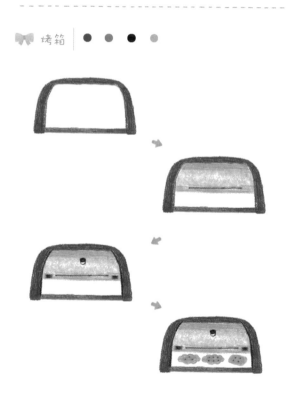

◆ 畫一個類似梯形的形狀，是烤箱的邊框。內部用灰色橫線塗畫出金屬質感，最後畫出烤箱內的烤餅乾，豐富細節。

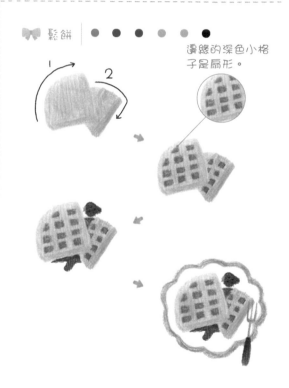

邊緣的深色小格子是扇形。

◆ 先畫出兩塊重疊的鬆餅，順著邊緣形狀添加細節。再畫草莓醬和小草莓，最後畫出簡單的花瓣形餐盤和叉子。

法式薄餅 ● ● ● ●

麵包箱 ● ● ● ●

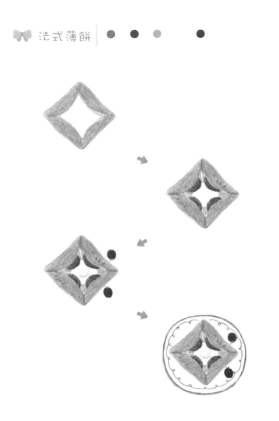

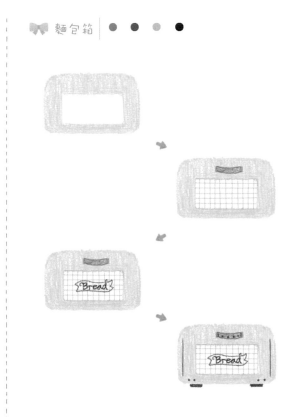

◆ 香脆的烤薄餅中間是美味的煎蛋，注意蛋白部分的留白，然後加上一些可口的火腿，最後用細筆勾畫下面的餐盤。

◆ 先畫出邊框，中間用直線條畫出稀疏的網格。在網格上直接畫出 logo，最後再增添一些細節。

燕麥粥 ● ● ● ● ●

順著弧形邊線向內畫直線，表現出杯子的立體感。

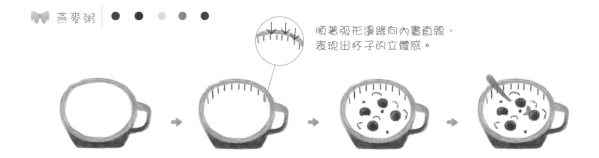

◆ 先畫出容器的厚度，再畫出內部藍莓和麥片等豐富內容，最後畫出簡單的小湯匙。

願只記花開，不記流年

絢爛的鮮花無論盛開在何處都是一道美麗風景。

三色堇 ● ● ●

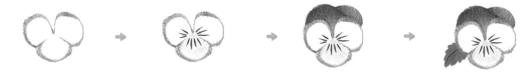

◆ 用三個圓描繪出三色堇的大致外形，按照相應方向畫出花蕊。在後面加上花瓣和葉子，注意漸層色彩的濃淡。

- -

勿忘我 ● ● ● ●

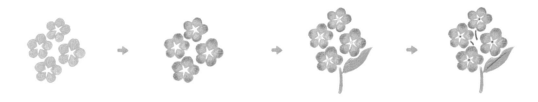

◆ 畫出四朵菱形排列的小花，中間留出五角星形的空白。在花瓣的邊緣添加漸層色，再用細筆尖為花朵畫上花蕊和葉子。

色鉛筆、白卡紙、剪刀、膠水

手工／花卉日曆卡

1 剪下兩張相同的花瓶形狀的白卡紙，一張印上日曆文字。

2 另取一張紙，畫出花卉圖案並沿輪廓剪下。

3 把花貼在日曆卡背後，再將空白的那張蓋上貼緊，就完成了。

🎀 虞美人 ● ● ● ●

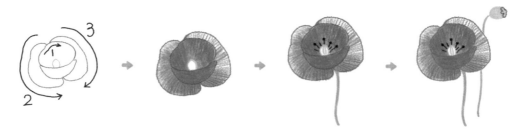

◆ 用橢圓和曲線簡單組合出虞美人輪廓，從中心向四周扇形展開塗畫色調。注意外圍的花瓣色調逐漸變淺。

- -

🎀 山茶花 ● ● ●

順著箭頭方向
用筆塗色。

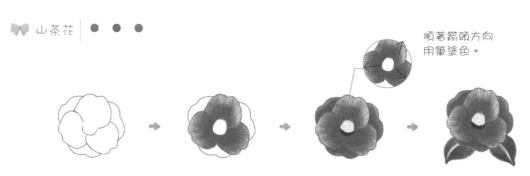

◆ 勾畫好外形後，注意前方花瓣的色調要與後方花瓣區分開，前淺後深，呈現出前後關係會更有層次感。

- -

🎀 瑪格麗特 ● ● ●

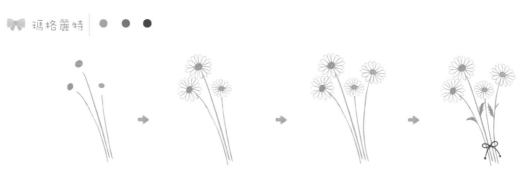

◆ 瑪格麗特的造型很簡單，只要注意每朵花的花瓣要盡量畫得細緻均勻，最後畫上紅色小蝴蝶結增加可愛感。

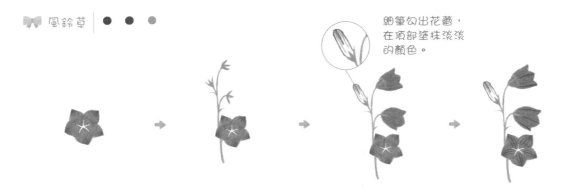

🎀 風鈴草 ● ● ●

細筆勾出花蕾，
在頂部塗抹淡淡
的顏色。

◆ 先畫出五角星邊緣的小花朵後再添加後方的枝幹。順著枝幹向上畫出小花苞，最後再用筆尖勾出花瓣
紋路。

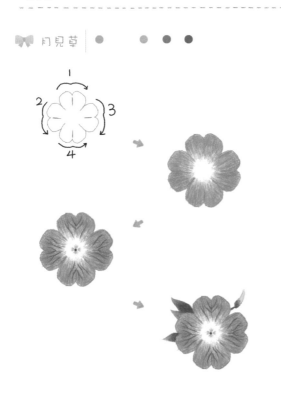

🎀 月見草 ● ● ● ●

🎀 花鏟 ● ● ● ●

◆ 勾出花瓣外形後，從花瓣邊緣向中心塗色，留
出花蕊處的空白。用筆尖細化花瓣紋路，最後
畫出葉片的漸變色。

◆ 加深鏟子的右半部分色調，可以讓鏟子看起來
更有立體感，金屬質感更強。

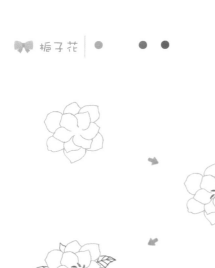

梔子花 ● ● ●

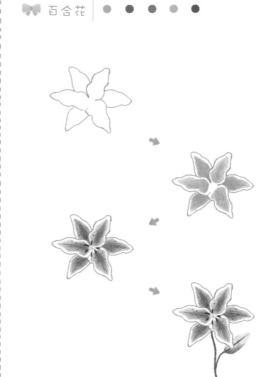

百合花 ● ● ● ● ●

◆ 注意梔子花花蕊中心略帶旋轉的造型，在花瓣邊緣添加一些淡黃色，讓花瓣更有層次感。

◆ 百合花花瓣的邊緣會有小波浪造型，花瓣中間的色調更深，邊緣逐漸留白。最後用深色為花瓣點綴上花粉。

薔薇 ● ● ● ●

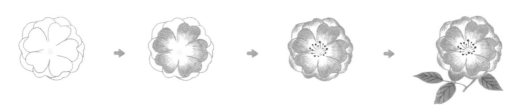

◆ 薔薇花瓣由一個個心形組成，注意每瓣花瓣的塗色方向，從花瓣邊緣向花蕊處逐漸變淺。

繡球花

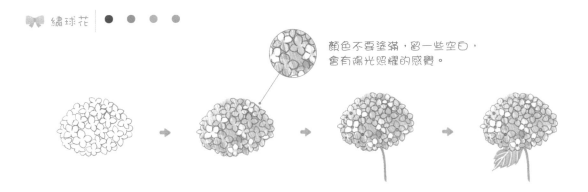

顏色不要塗滿，留一些空白，
會有陽光照耀的感覺。

◆ 繡球花的造型比塗色更重要，顏色只要整體塗抹就好，但要仔細畫出每一朵小花。

- -

花盆

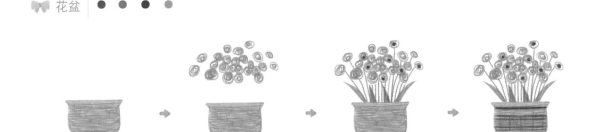

◆ 畫出花盆後，上面的小花只需要用繞圈的畫法隨性畫出一些即可，請注意花叢的疏密關係。

- -

灑水壺

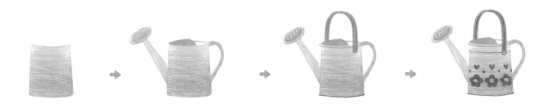

◆ 儘量橫向排線塗畫水壺顏色，並且從下向上逐漸加深，最後再用紫色和紅色添加一些花紋。

3

小日子有暖暖邂逅

便利商店裡琳琅滿目的物品，彷彿為單調的生活增添了繽紛色彩。

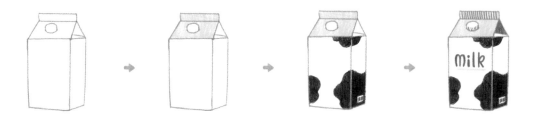

牛奶盒

◆ 先畫出牛奶盒外形輪廓，頂部塗滿顏色但注意蓋子部分留白。在盒身上畫出不規則的乳牛花紋，再用細筆勾出 logo 和暗部。

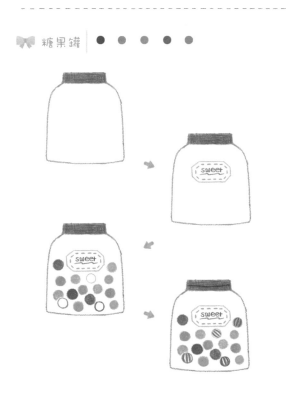

糖果罐

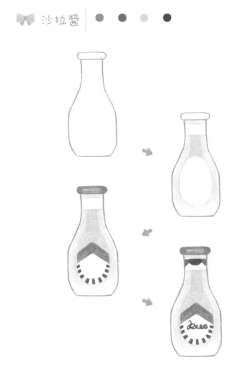

沙拉醬

◆ 想畫出五彩繽紛的糖果罐，只需要先簡單勾畫出外形和標籤。裡面的糖果只需要按自己的喜好畫圓圈表現即可。

◆ 先淺淺塗出沙拉醬的色調，注意標籤處要留白，便於日後上色。

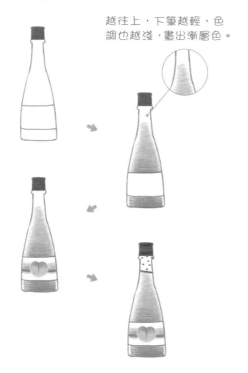

水果酒 ● ● ●

越往上，下筆越輕，色調也越淺，畫出漸層色。

◆ 橫向塗畫出瓶子裡的水果酒色調，越向上色調越淺。這裡需要注意控制下筆的力度和用筆方向畫出漸層色。

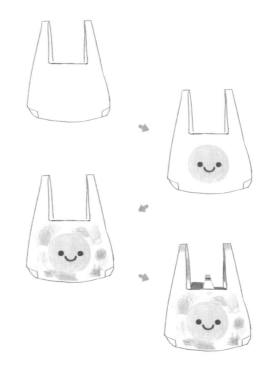

笑臉便利袋 ● ● ● ●

◆ 要畫出便利袋的半透明感，除了需要大量的留白外，上面的淺色色塊邊緣都需要漸層塗抹。

薯片 ● ● ● ● ● ● ●

 → → →

◆ 由於薯片的顏色淺，要先平塗畫出，再避開薯片的位置塗畫袋子的顏色。最後別忘了畫出薯片上的紋路。

麵包袋 ● ● ●

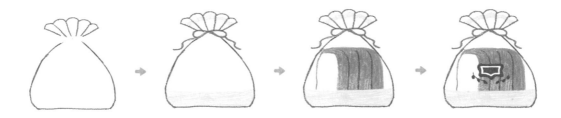

◆ 直接描線畫出透明袋子，無需塗色。在線條內部畫出排列整齊的麵包。最後用更深的色調畫出袋子表面的 logo。

可樂餅 ● ● ● ● ●

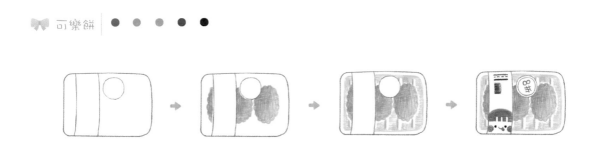

◆ 先畫出包裝盒的外形，再塗畫裡面的可樂餅，記得為標籤處留白。再於可樂餅周邊塗畫底部色調，最後畫出標籤。

購物籃 ● ● ● ●

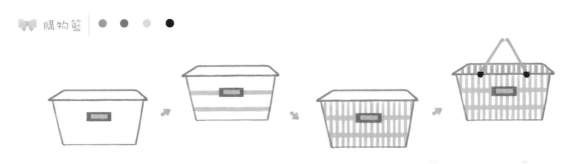

◆ 購物籃的外形由兩個上下顛倒的梯形拼接。內部直接用粗線條畫出鏤空感，要注意用不同的色調表現前後。

4

若你也來到街角的咖啡店

迷戀咖啡的醇厚香味，也迷戀悠閒地品嘗一杯咖啡時的慵懶時光。

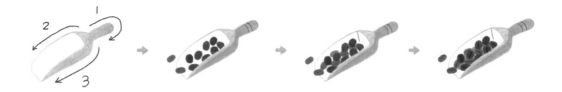

🎀 咖啡豆　　● ● ● ●

◆ 咖啡豆的顏色是重點，不同色調深淺的咖啡豆混合在一起，才能表現出深淺層次感。

🎀 星冰樂　　● ● ● ●

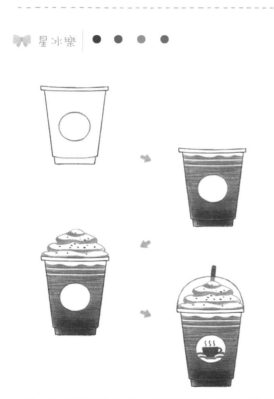

◆ 統一的橫向排線能讓色彩效果更加整潔，注意杯底的顏色要更深。畫完咖啡上方鮮奶油後再用線條勾畫杯蓋和吸管。

🎀 盆栽咖啡　　● ● ● ●

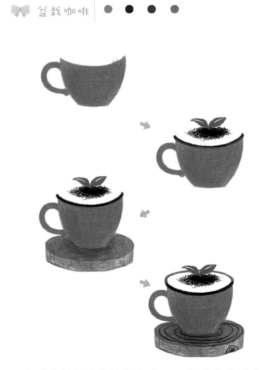

◆ 咖啡上的奶泡直接留白處理，用點畫法點出上面的可可粉，畫完綠色葉芽後再將杯緣塗畫完整。

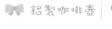

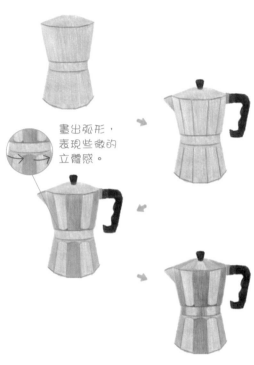

畫出弧形，
表現些微的
立體感。

◆ 先平塗出鋁製的灰色調，畫把手時注意內部的
波浪造型。再於劃分出的格子裡塗畫更深的灰
色，表現立體感。

◆ 因為選用的顏色均不易於層層疊加，研磨處下
方的每個色塊都要分開單獨塗色，上方的磨盤
直接整體塗色即可。

 咖啡店 ● ● ● ● ● ● ● ● ●

◆ 塗畫咖啡店屋頂時注意屋篷的條紋變化，條紋造型隨著邊緣的弧線變化。

🎀 摩卡 ● ● ●

◆ 先畫出一個有透視感的玻璃杯，在內部橫向排線畫出咖啡的部分。用描邊的方式畫出上方的鮮奶油，再點綴一些巧克力豆。

🎀 拿鐵 ● ● ● ●

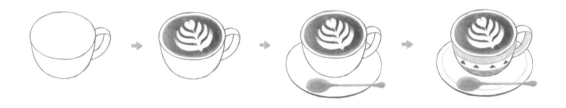

◆ 拿鐵上的樹葉拉花是重點，塗抹顏色時一定要注意避開，然後再用細筆勾畫餐盤與勺子。

🎀 咖啡過濾器 ● ● ● ● ●

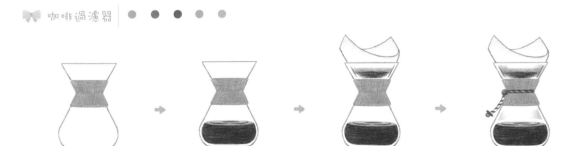

◆ 表現中間的牛皮紙時可以交叉塗抹，表現出紙質的粗糙感。濾紙不要緊貼杯口描畫，留出一定縫隙表現濾杯厚度。

5

循環播放一張老唱片

哼著熟悉的旋律，腦海中浮現出祖母微笑的臉龐。
那份美好在回憶裡依然鮮明如初。

老電視 ● ● ● ●

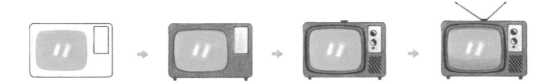

◆ 先畫出電視的外形和螢幕色塊，記得留出反光處，再用細筆尖為電視邊框畫上花紋和按鈕，加深螢幕下方色調畫出凹凸感。

懷錶 ● ● ●

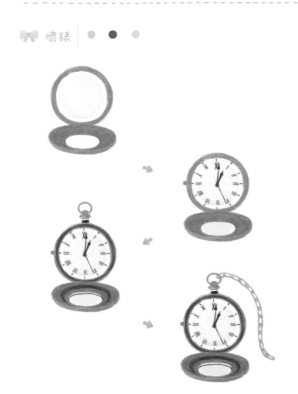

◆ 用正圓和橢圓表現懷錶打開的立體感，再一一刻畫出錶盤上的時針刻度。

轉盤電話 ● ● ●

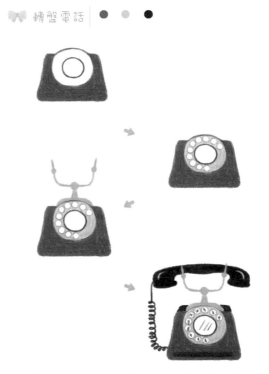

◆ 轉盤電話的重點在轉盤的細節，注意號碼鍵的數量為十個，最後用細筆尖一圈圈畫出電話線。

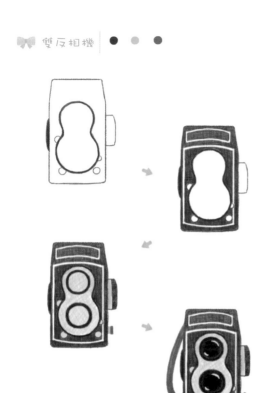

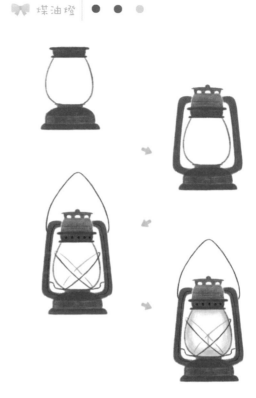

◆ 勾畫出相機輪廓，塗深色的時候注意留白出細框線。最後再刻畫出中間的雙鏡頭細節。

◆ 油燈的重點在中間的玻璃罩要表現透明感，先畫出橢圓的銅線表現立體感，再加深玻璃罩邊緣的色調。

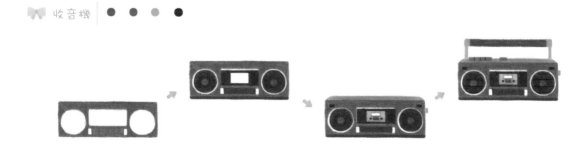

◆ 畫出收音機的整體色調後，用深色塗畫出內部喇叭。再用細筆勾畫出卡帶的細節與上方的按鈕。

 留聲機 ● ● ● ● ●

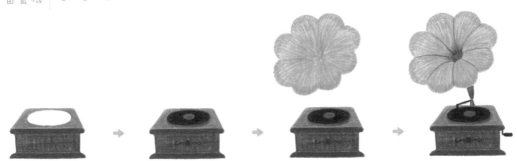

◆ 上方花瓣形的大喇叭是刻畫的重點，注意排線的方向，從中間開始向四周塗畫，最後描繪出像花瓣一樣的形狀。

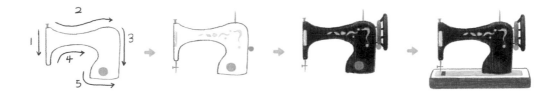

◆ 先畫出機身的大致輪廓，再隨意畫出淺色花紋。由於花紋過細，後期塗抹黑色調時一定要仔細避開。

打字機 ● ● ● ●

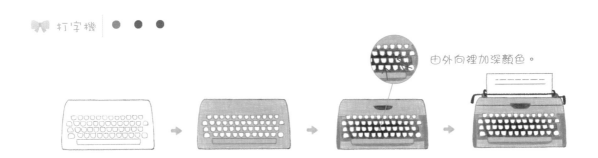

由外向裡加深顏色。

◆ 仔細地依次畫出每個按鍵後，開始留白塗色。加深按鍵中間的色調是為了呈現出打字機的陳舊感。

6

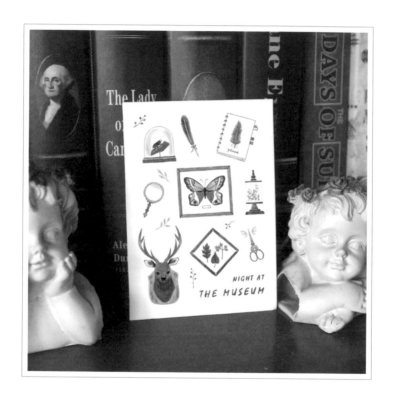

藏在博物館裡的時光琥珀

如果可以把歲月釀成酒，把時光融進琥珀，
那麼就把它悄悄藏進博物館裡，讓它成為永恆。

蕨類標本 ● ● ● ●

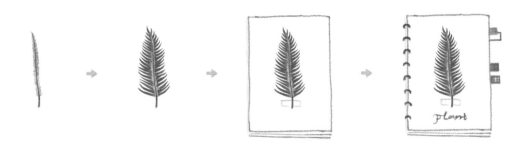

◆ 先畫根莖，然後從根莖處向斜上畫出細葉片。在畫透明膠帶的時候在內緣加一層淺淺的陰影。

漿果標本 ● ● ● ●

甲蟲與枯枝 ● ● ● ● ●

◆ 先畫出罐子部分，用淺色直線表現玻璃質感。畫漿果的時候用色可以飽和一些，平塗和勾線相結合。

◆ 塗出底座後用細線描繪罩子，畫枯枝的時候順著它擺放的方向畫，筆觸要有深淺變化。同時要注意甲蟲腳的細節。

🎀 古董放大鏡 ● ● ● ●

🎀 植物標本 ● ● ●

◆ 先畫簡單的圓邊和把手,在圓邊內描一圈細緻的金邊。在把手畫上對稱的花紋,最後用灰色輕輕塗抹鏡面。

◆ 葉子的形狀可以畫得自然一些,用短線描出葉脈。畫外框的時候注意位置,不宜太小,葉子周圍要有足夠的留白。

🎀 鹿角標本 ● ● ● ● ●

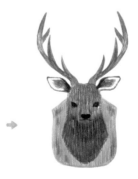

◆ 用短直線畫出鹿頭,在頭部和胸口的銜接處用黑色短線再度加深一圈。鹿角向上畫,注意角要尖。

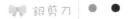 銀剪刀

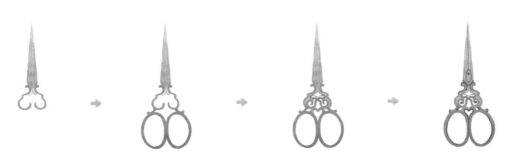

◆ 古典剪刀的形狀細長而秀氣。注意從上向下，先畫出主要結構，再於其中添加花紋，最後用深色勾邊。

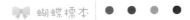 羽毛筆

留一些小缺口，增添年代感。

◆ 畫羽毛時將梗留白。將紫色疊加在褐色上會有閃著光澤的效果，羽毛的顏色也會更加豐富。

蝴蝶標本

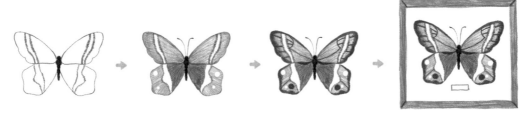

◆ 先用線畫出蝴蝶翅膀上顏色分界的地方，平塗出顏色。再順著翅膀塗出翅膀邊緣的重色，添加假眼花紋的細節。

看春風吻上潔白裙擺

穿上合身的衣裙，塗抹喜歡的口紅，心中就像有一朵薔薇盛開了，
這是關於美麗的秘密。

口紅 ● ● ● ●

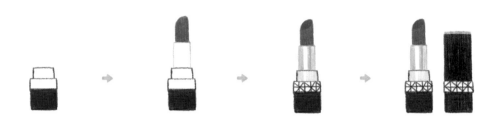

◆ 從下往上，依次畫出口紅的層疊關係，最後畫外殼時注意長度，不宜過長或過短，否則與內部口紅長度不匹配。

指甲油 ● ● ● ● ●

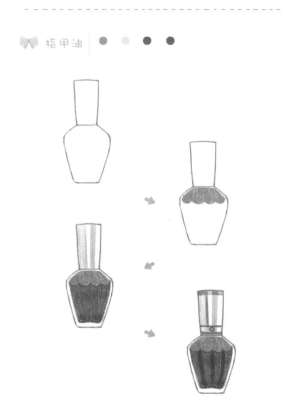

◆ 指甲油內部用小扇形劃分出瓶子外觀的造型，最後再用深色直線條描繪瓶身外觀。

腮紅 ● ● ● ● ●

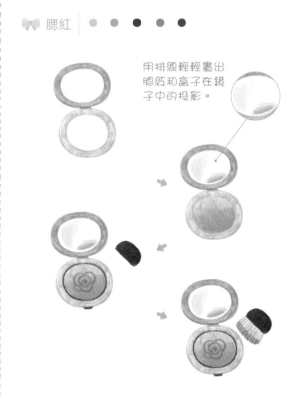

用排線輕輕畫出腮紅和盒子在鏡子中的投影。

◆ 注意腮紅的色調變化，從下往上色調逐漸變淺。再用筆尖在腮紅上描繪出玫瑰花圖案。

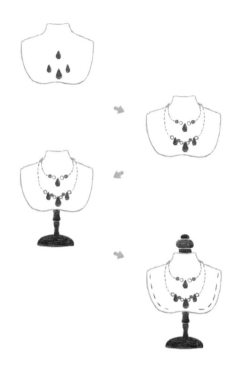

◆ 先畫出項鍊台和項鍊上的水滴形寶石，再畫出鏈條串聯起來。最後畫出項鍊台的支架。

◆ 因為是透明的首飾盒，內部不需要塗色，直接畫出內部的首飾即可。蓋子上的色調是內部首飾的反光。

耳環 ● ● ● ●

◆ 宮廷風的耳環可以用土黃色畫出金屬部分，再用飽和度高的顏色畫出鑲嵌的寶石，寶石顏色是邊緣深、中間淺。

◆ 為了突出香水瓶的厚度，邊緣可以多留白一些，注意香水的四個邊角要加深漸層色。

◆ 注意連衣裙的皺褶表現，裙擺的皺褶從波浪處向上延伸，再用細筆勾畫出衣服上的花紋和上方衣架即可。

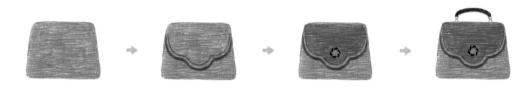

◆ 平塗出手拿包的整體色調，勾畫出花紋邊緣，為了區分出層次感，於上半部再疊畫一層色調。

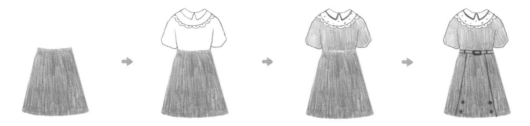

◆ 先畫出下方梯形的裙子，再畫出復古造型的上衣。細畫出上衣的花邊衣領後便可直接平塗上色。

🎀 內衣 ● ● ●

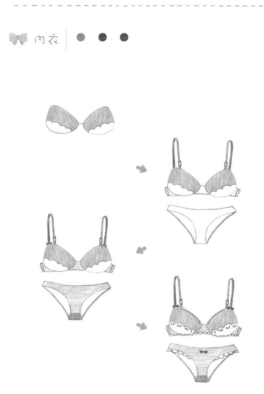

◆ 注意上色時的運筆方向可以塑造出不同的質感，內衣部分可以多次疊色增加厚度感。

🎀 丁字鞋 ● ● ●

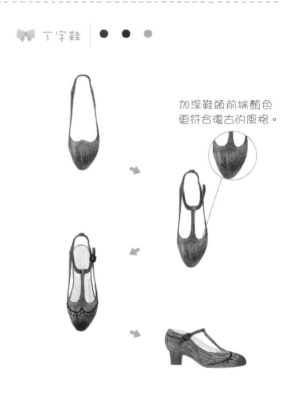

加深鞋頭前端顏色更符合復古的風格。

◆ 向鞋尖的方向塗抹色調，鞋尖處須多次塗抹加深表現厚度感，最後可以嘗試畫出不同方向的皮鞋。

🎀 貝雷帽 | ● ● ●

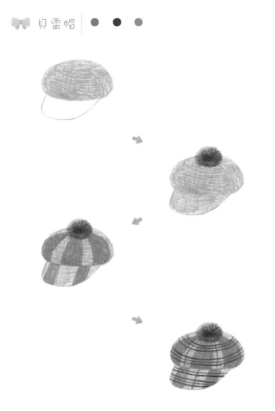

◆ 用粗糙的混塗線條可以表現出布料粗糙感，帽子上的毛球，可以從中心向四周塗畫出毛絨感。

🎀 復古衣裙 | ● ●

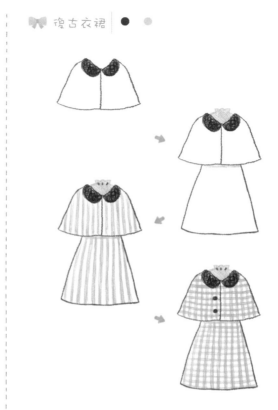

◆ 先勾線再塗色，衣領用繞圈法塗畫出厚度，衣裙則用線條畫出十字花紋即可，最後加上紐扣。

🎀 靴子 | ● ●

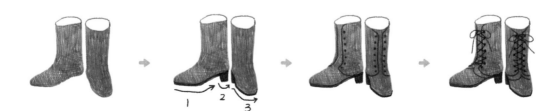

◆ 平塗出靴子的整體色調。先於上方點出圓點，相互交叉排線畫出靴子的綁帶。

8
—

醒來覺得好愛你

做了一個很是柔軟的夢，夢裡我們坐在潔白的雲朵上，輕得就像兩片羽毛。

🎀 鬧鐘 ● ● ● ●

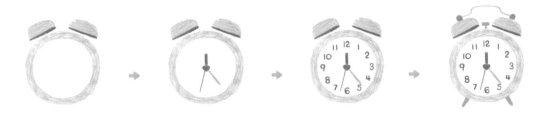

◆ 鬧鐘主體由一個大圓和兩個小半圓組成，用鈷藍色畫出半圓下的陰影。畫指針的時候要注意區分粗細長短。

🎀 拖鞋 ● ● ●

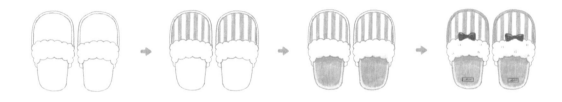

◆ 先畫出拖鞋外形，注意鞋邊的厚度，再畫上寬條紋裝飾。塗滿底面的顏色，添加一些陰影。

🎀 小夜燈 ● ● ●

◆ 小夜燈結構簡單，重點在燈泡上畫上繞線，在燈泡外面畫上立體幾何形狀的邊框，注意線條顏色近深遠淺。

◆ 首先畫出蝴蝶結和瓶子，用扭曲的條紋裝點瓶身。花朵形狀的香薰也是用面、線結合畫出。

置物籃 ● ● ● ● ●

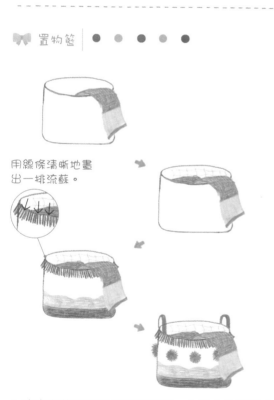

用線條清晰地畫
出一排流蘇。

◆ 注意衣物和籃子的前後關係，先畫衣物再畫出
籃子。再於籃子加上流蘇等裝飾豐富細節。

梳粧檯 ● ● ● ●

◆ 梳粧檯由幾何形組成，在畫鏡子時可以添加幾
筆平行的排線表現反光。凳子用細密的短線塗
出毛絨質感。

 捕夢網　● ● ● ●

羽毛上端的筆觸是向左右散開狀，下端則使用豎直筆觸。

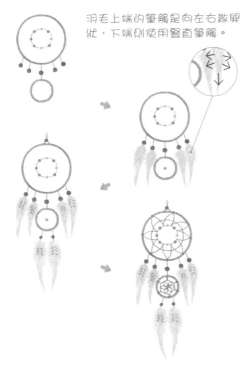

 床頭櫃　● ● ● ●

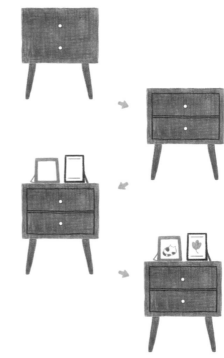

◆ 先畫出一大一小兩個圓環和一些線上的小球，添加羽毛時注意羽毛的形狀是上寬下窄。最後再畫圓環內部的編線。

◆ 顏色均勻地平塗出櫃子形狀，在正中留白兩個小圓形。用線自然地勾出抽屜，畫上簡單的相框增添生活感。

 床　● ● ● ●

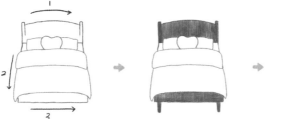

◆ 畫被子的時候注意被子在床邊緣呈下垂的狀態，這樣能顯現出它的柔軟度。將小愛心圖案平鋪在被子上。

9

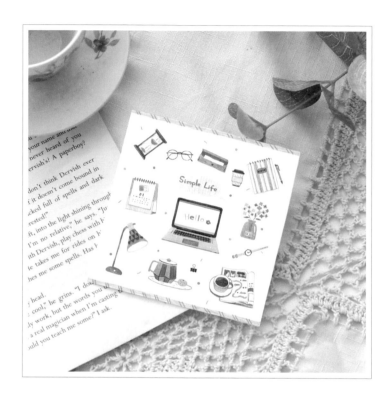

将書翻到簡單生活那一頁

過一種簡單的生活，將瑣碎的煩惱拋在腦後，在書桌前享受安靜的閱讀時光吧！

筆記本

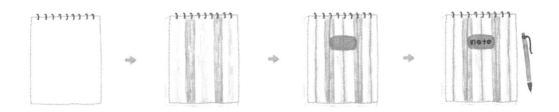

◆ 畫本子上面的線圈時，注意間距要均等且小巧。用彩色直條紋來裝飾筆記本封面。

小花瓶

◆ 用橫向排線畫出花瓶，留出側邊高光和標籤的位置。畫花時花朵向著兩邊綻開。在瓶子上畫出隱約的枝條增強半透明感。

筆記型電腦

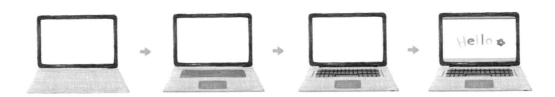

◆ 注意近大遠小的透視關係，塗出筆記型電腦的兩個部分。再用深灰色塗出鍵盤的區域，黑色分隔出鍵盤。

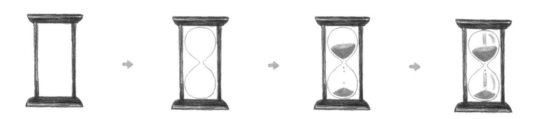

◆ 注意沙漏的形狀，儘量上下對稱。用小點畫出沙子漏下的瞬間可以增添細節。最後記得添上高光和後面的支架。

🎀 馬克杯 | ● ● ● ● ●

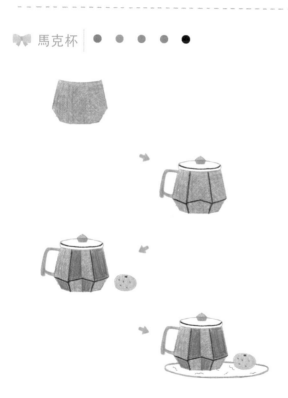

◆ 先平塗出杯身，再用線描繪杯蓋和杯子上切割面的交界線。最後加深一部分色塊，增強杯子的立體感。

🎀 檯燈 | ● ● ●

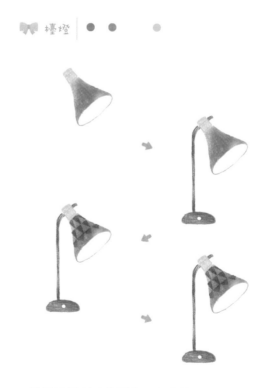

◆ 燈罩是個喇叭的形狀，留出檯燈底座上的小按鈕。在燈罩內用檸檬黃塗漸變色，畫出小燈泡發光的效果。

🎀 眼鏡 ● ● ● ●

🎀 桌曆 ● ● ● ● ●

在白紙邊緣加深一
層顏色，畫出厚度。

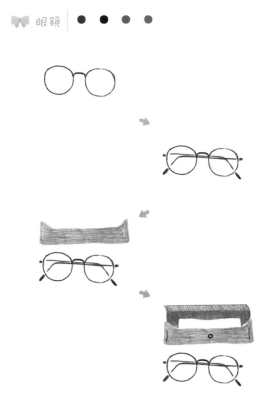

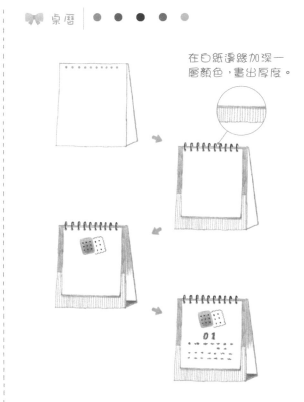

◆ 因為鏡面有反光，所以畫鏡腿折疊起來在鏡片
後面的部分顏色要淺一些。畫眼鏡盒的時候將
裡面的眼鏡布留白。

◆ 翻頁桌曆需要畫出整齊的小孔和環，畫月曆紙
張時要畫出厚度。最後在支撐紙板的內部畫上
陰影。

🎀 雜誌與咖啡 ● ● ● ●

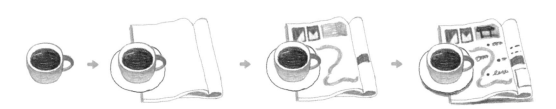

◆ 先畫咖啡杯，再畫壓在下面的雜誌。注意雜誌上面的圖案要隨著雜誌的邊緣自然彎曲。最後加上陰影。

10

擁抱筆尖的溫暖

從文具店裡精心挑選自己喜愛的文具，它們有種神奇的治癒能力。

🎀 剪刀 ● ● ●

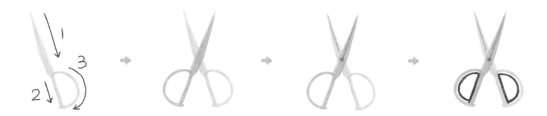

◆ 先畫出剪刀的右半部分，再用重一些的筆觸對稱畫出左半部分，用線描出刀片的位置，再於手握的地方加上一圈黑邊。

🎀 墨水 ● ● ●

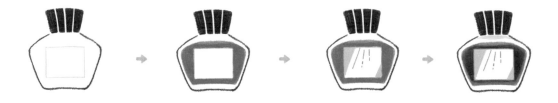

◆ 先用深色勾出墨水瓶輪廓，用細密的筆觸平塗出墨水的顏色。最後再用深色由內向外加深墨水的顏色。

🎀 留言夾 ● ● ● ● ●

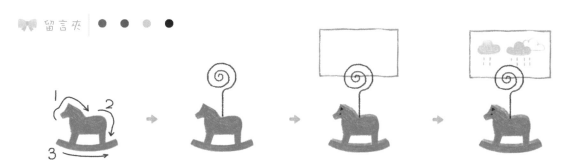

◆ 畫一個小木馬的形狀，再用黑色畫出鐵絲夾子。卡片的邊緣採用平整勾線的方式，最後填充文字或者圖案。

🎀 封蠟印 ● ● ● ●

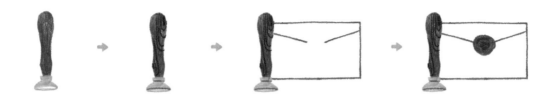

◆ 先完整畫出印章，再用黑線添加手柄的木紋。在畫封蠟印章時，邊緣形狀要不規則，再用深色畫出封蠟印的圖案。

🎀 筆筒 ● ● ● ●

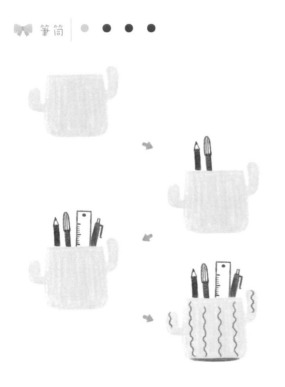

◆ 平塗出一個類似仙人掌形狀的筆筒，再畫一些簡單的筆和尺子，要有一定的傾斜度。最後用小波浪線來裝飾筆筒。

🎀 書包 ● ● ● ●

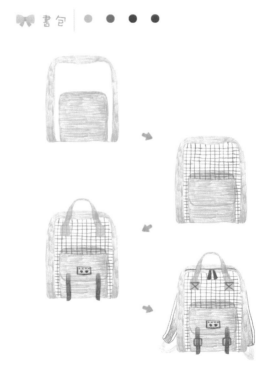

◆ 先橫向塗出書包藍色的部分，再從上到下添加單色細格紋的裝飾，有冷暖撞色效果。最後用細密的筆觸畫裝飾帶子。

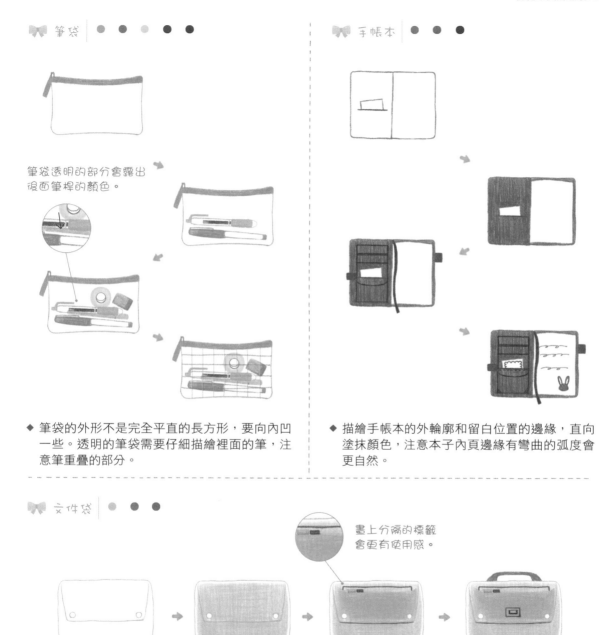

筆袋透明的部分會露出
後面筆桿的顏色。

◆ 筆袋的外形不是完全平直的長方形，要向內凹
一些。透明的筆袋需要仔細描繪裡面的筆，注
意筆重疊的部分。

◆ 描繪手帳本的外輪廓和留白位置的邊緣，直向
塗抹顏色，注意本子內頁邊緣有彎曲的弧度會
更自然。

畫上分隔的標籤
會更有使用感。

◆ 磨砂材質的文件袋要用筆柔和，細膩地塗色，白色暗扣留白即可。加深內層的顏色，再加上小標籤。

甜蜜下午茶

嗅著氤氳的茶香，吃一口蛋糕，和朋友談笑。
這一絲絲甜蜜就是生活中的小確幸。

🎀 栗子塔 │ ● ● ● ● ●

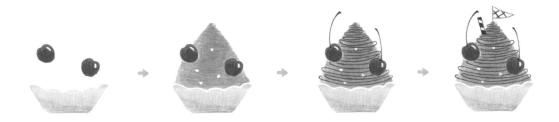

◆ 先畫出塔皮和紅櫻桃，再橫向用線往上畫出栗子奶油的部分。在奶油上畫環繞狀的線，表現出奶油細膩的分層。

🎀 提拉米蘇 │ ● ● ● ●

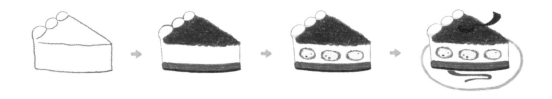

◆ 先畫出上下兩層的戚風咖啡體，筆觸鬆又密實，再描繪夾心的奶酪層。最後加上巧克力作為裝飾。

🎀 瑞士卷 │ ● ● ● ●

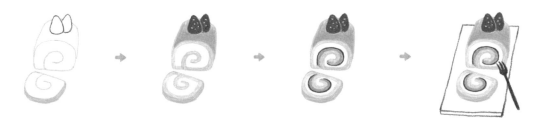

◆ 瑞士卷向中心卷起呈螺旋狀，使用多種顏色順著卷的方向畫出內部，留白一圈作為奶油。

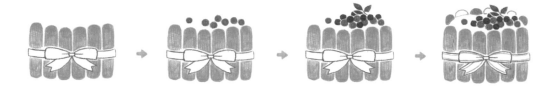

◆ 先勾勒蝴蝶結綁帶，再直向畫出條狀的蛋糕，注意兩邊的蛋糕長一些。在上面點綴豐富的莓果，用簡單的圓形即可。

草莓蛋糕 ● ● ●

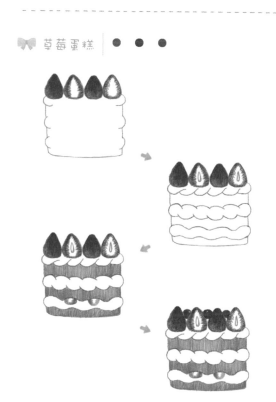

◆ 草莓的顏色要飽和，筆觸重一些。之後用線描出三層奶油的位置，再塗上蛋糕的原色。

舒芙蕾 ● ● ● ●

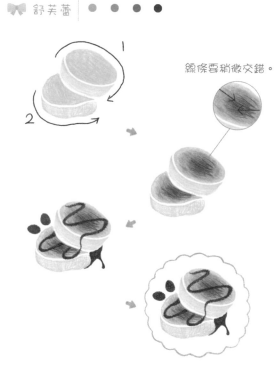

線條要稍微交錯。

◆ 舒芙蕾口感柔軟，畫它的形狀時要有彎曲的弧度，用黃橙色疊加赭石來畫出烤的痕跡。最後加上巧克力醬。

🎀 紅絲絨蛋糕 ● ● ● ● 🎀 雙層點心盤 ● ● ● ● ● ●

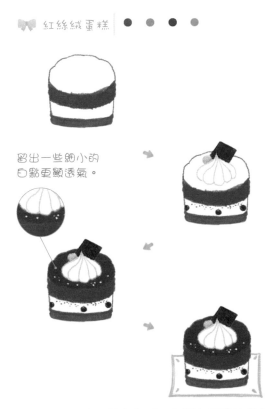

留出一些細小的
白點更顯透氣。

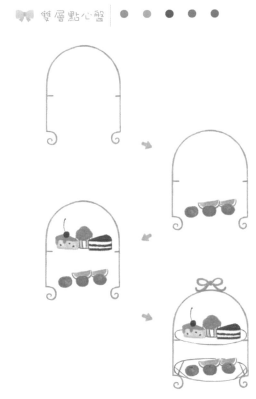

◆ 整個紅絲絨蛋糕由上到下有顏色深淺的變化，
 最上層筆觸最厚重，讓人視覺集中在豐富的上
 層。

◆ 先確定支架的形狀，再於內部畫一層水果、一
 層小蛋糕，最後再添加盤子。在支架頂部加上
 蝴蝶結會顯得更加甜美。

🎀 英式茶壺 ● ● ● ● ●

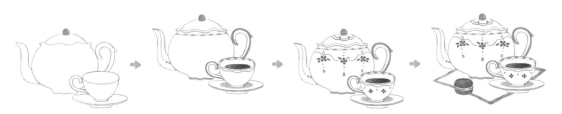

◆ 描繪茶壺和茶杯的外輪廓，注意體積大小對比。加上金邊會更有華麗的感覺。仔細畫出成套的裝飾圖案。

盛滿陽光的餐桌

在晴日裡為餐桌鋪好乾淨、漂亮的桌布,擺滿可口的美食,就如同守護愛人的心一般。

🎀 義大利麵 ● ● ● ● ●

◆ 在餐盤中間平塗色塊，在色塊上用細線勾出麵條，用打圈的方法畫出凸起的醬料，在麵旁畫上幾個小蝦仁。

🎀 點餐牌 ● ● ● ●

◆ 平塗出點餐牌的底色後，中間大面積留白表現白紙。菜單用細筆筆尖勾畫出大致圖案即可。

🎀 熱飲 ● ● ● ●

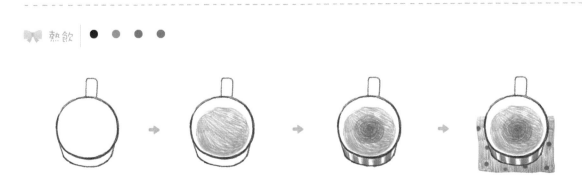

◆ 直接塗抹出杯裡的熱飲，中間的配料可以用深色疊塗，讓顏色更有融合感。

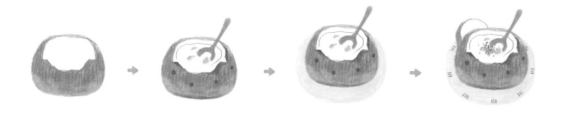

蛤蜊麵包湯 ● ● ● ● ● ●

◆ 麵包中間的邊緣開口處，可以適當增加一些深色豐富色調。最後再加入適當配料豐富內容。

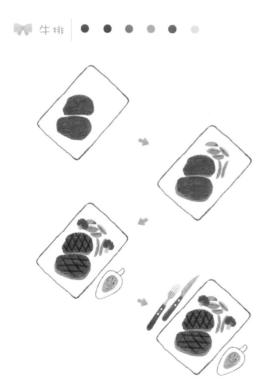

牛排 ● ● ● ● ● ●

◆ 牛排下方肉色較淺，畫出後更顯牛排的新鮮和立體感，再用不同顏色畫出牛排上的鐵板紋路和蔬菜、刀叉等。

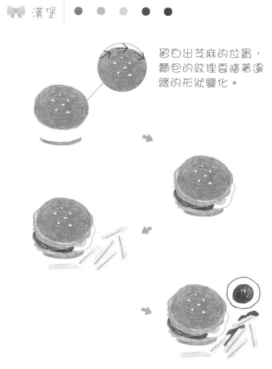

漢堡 ● ● ● ● ●

留白出芝麻的位置，麵包的紋理要隨著邊緣的形狀變化。

◆ 先畫出漢堡最上方和下方的麵包確定位置，再添加其中的食物和旁邊的薯條，最後再用紅色塗畫出番茄醬。

餐具 ● ● ● ● ● ●

羅宋湯 ● ● ● ● ● ●

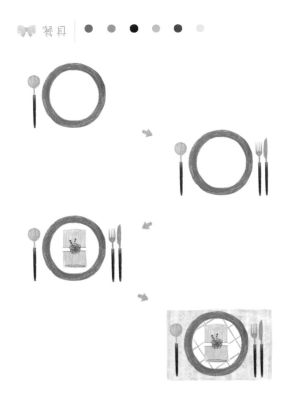

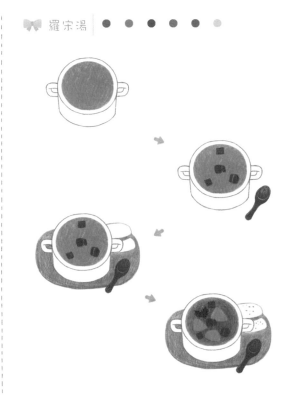

◆ 順著餐盤的邊緣一圈圈塗畫盤子顏色，刀叉和桌墊都可直接平塗，只要注意餐盤內的交叉花紋即可。

◆ 碗內的湯可以直接平塗，再用更深的顏色畫出湯裡食材的形狀，注意要避開食材的部分疊加湯的顏色。外面的麵包片也要注意層疊關係。

焗飯 ● ● ● ● ● ●

順著凸出來的弧形邊緣畫線。

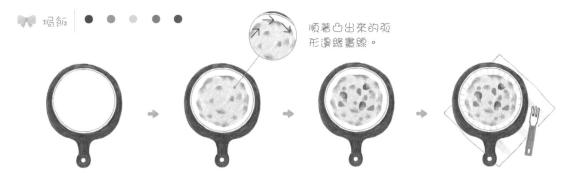

◆ 同樣直接平塗出焗飯的整體顏色，再用不同的深色疊畫添加色塊，使顏色更加豐富。

抓住春天的尾巴，去野餐吧

生活需要一點儀式感，避開城市的喧囂，去呼吸泥土和野花的芬香，享受自然的恩賜。

🎀 小草帽 ● ● ● ●

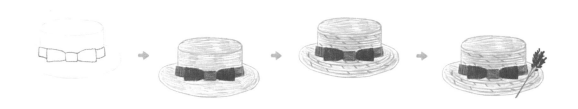

◆ 草帽的塗色方向可以與蝴蝶結的塗色方向區分開來。一個橫向一個直向，區分出不同質感的表現。

- -

🎀 野花束 ● ● ● ●

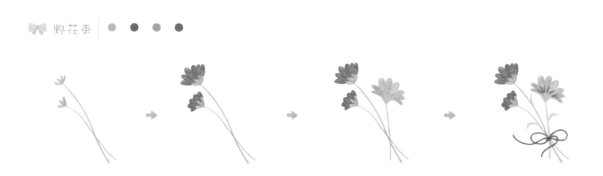

◆ 小野花的造型十分簡單，最後可以添加上一個蝴蝶結絲帶作為裝飾。

- -

🎀 麵包袋 ● ● ● ●

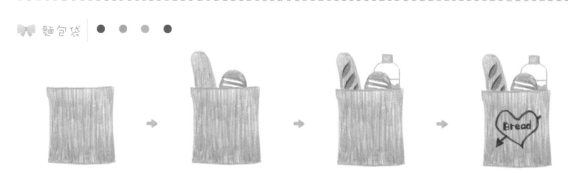

◆ 直向塗畫線條表現出紙袋的質感，在畫內裡食品時只要注意前後關係即可。礦泉水瓶不用塗色以表現透明感。

🎀 杯子蛋糕 | ● ● ● ●

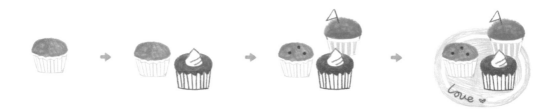

◆ 一個個地畫出小蛋糕，注意前後的遮擋關係。再用淺色塗畫出下方的小餐盤。

🎀 水果籃 | ● ● ● ●

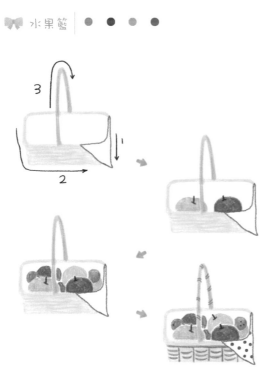

◆ 畫出籃子後，先畫出裡面最靠前的兩個大蘋果，再依次畫出後面被遮擋的水果，最後勾畫出籃子的紋路和花紋。

🎀 檸檬汁 | ● ● ● ●

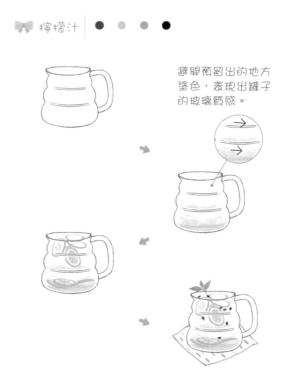

避開預留出的地方塗色，表現出罐子的玻璃質感。

◆ 由於果肉會沉澱，檸檬汁的顏色要由上到下漸漸加重，再用細筆尖仔細勾畫出裡面的檸檬片。

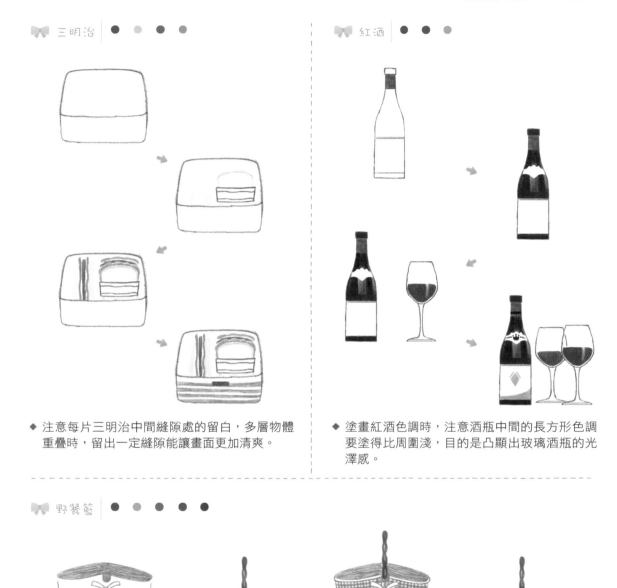

◆ 注意每片三明治中間縫隙處的留白，多層物體重疊時，留出一定縫隙能讓畫面更加清爽。

◆ 塗畫紅酒色調時，注意酒瓶中間的長方形色調要塗得比周圍淺，目的是凸顯出玻璃酒瓶的光澤感。

◆ 畫餐籃時從不同方向用筆，可增加藤編籃筐的質感。最後以十字交叉塗出布面上的格紋裝飾。

輕踏著樹影散步

追尋著小鹿的足跡,尋覓到一座童話般的秘密森林。
看,這裡藏著好多小精靈!

🎀 蘑菇 ● ● ●

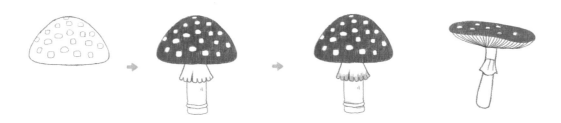

◆ 蘑菇常見的點狀花紋要先描繪出位置以方便留白。注意圓點的形狀是中間的略大一些，最後塗滿紅色。

🎀 漿果 ● ● ●

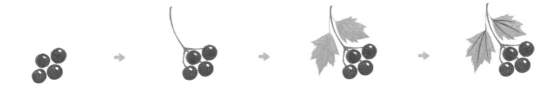

◆ 畫漿果的時候要留出高光點，注意每個果子大小相近，高光的位置也是一樣的。

色鉛筆、硬卡紙、剪刀、自動鉛筆

手工 // 小森林立體卡

1 畫出圖案，圖案之間留出較大距離。

2 勾出圖案的整體外形輪廓，用虛線標出折疊的位置再剪下來。

3 沿著虛線折疊，將卡紙立在平面上，就完成了。

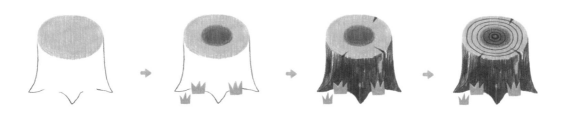

◆ 用直排線塗畫樹椿，顏色要有深淺變化。年輪用勾線的方法畫出。

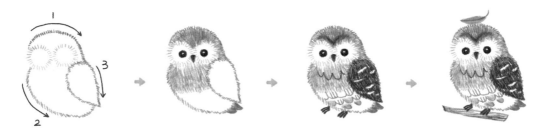

◆ 先描繪貓頭鷹的外輪廓，用淺色勾畫眼睛周圍。畫上五官，將尾巴補充完整。最後再加上葉片和樹枝。

畫出密集的
短直線。

◆ 枝葉部分整體形狀是一個三角形，上窄下寬。先用細線定出枝幹位置，再從下往上畫。最後添加深色豐富層次。

🎀 刺蝟 ● ● ● ● ●

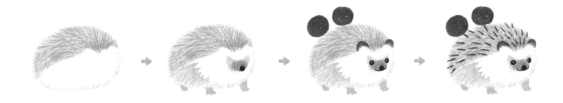

◆ 用短直線畫出刺蝟身上又硬又短的毛髮，柔軟的四肢部分也要細細地塗。最後再刻畫深色的硬刺。

🎀 松鼠 ● ● ● ●

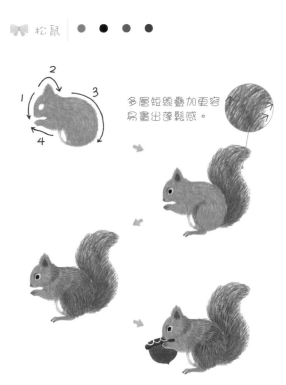

多層短線疊加更容易畫出蓬鬆感。

◆ 松鼠毛茸茸的大尾巴是重點。一是捲起來的形狀，二是蓬鬆的感覺。畫牠捧著松果的模樣會更加生動。

🎀 野兔 ● ● ● ● ● ●

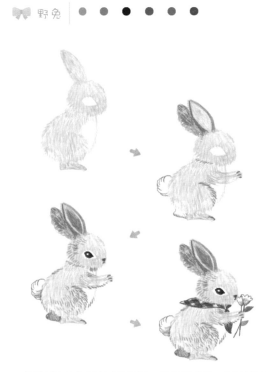

◆ 簡單畫出兔子的側面後，再將尾巴、耳朵和前肢補充完整。在外輪廓畫短線強調毛的質感。

在成為草莓罐頭之前

小小的水果躲在罐子裡，賦予它們更加長久的生命，和那猶如果凍般的口感。

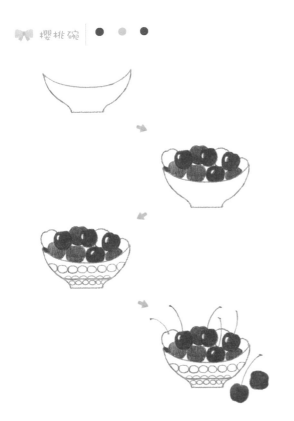

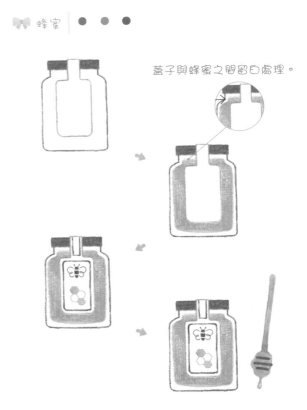

蓋子與蜂蜜之間留白處理。

◆ 畫櫻桃時要注意區分好前後順序,還有色調的深淺,靠前的櫻桃記得留出高光,這樣才能畫出層次感。

◆ 畫出蜂蜜罐的外形後,中間的標籤貼和罐子邊緣留白處理,然後再平塗出蜂蜜色調,最後用細筆勾畫標籤圖案。

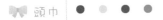

◆ 畫頭巾時一定要注意花紋的方向,畫出較寬的交叉條紋,均勻地留出中間的白色縫隙。最後用紅色畫出圖案。

🎀 藍莓果醬 ● ● ●

◆ 筆觸交叉疊畫可以畫出密封紙的粗糙感。瓶中可隨意畫出幾個深色的圓表示藍莓果。

- -

🎀 陶罐 ● ● ●

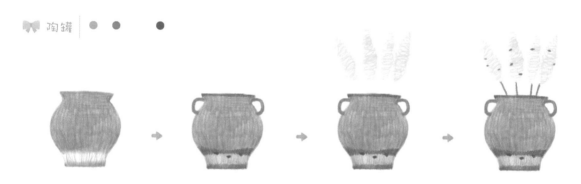

◆ 陶罐質感比較粗糙，可以隨意畫一些直排線，注意整體造型。用打圈的方式畫出穀物。

- -

🎀 橘子 ● ● ●

橫切面的橘瓣造型
就像花瓣的造型。

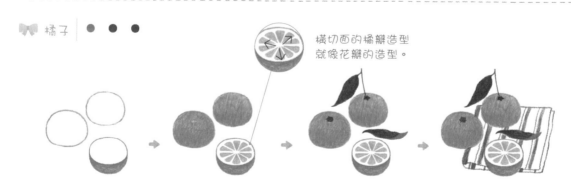

◆ 橘子的外形塗色很簡單，只用平塗。要特別注意切開的橘子造型，可以用筆尖細畫出類似花瓣的造型。

葡萄 ● ● ● ●

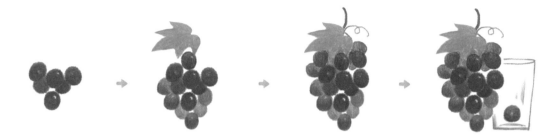

◆ 先畫出色調更深的葡萄，記得留出高光。再依次畫出色調逐漸變淺的葡萄以表現層次感。

青梅 ● ● ● ●

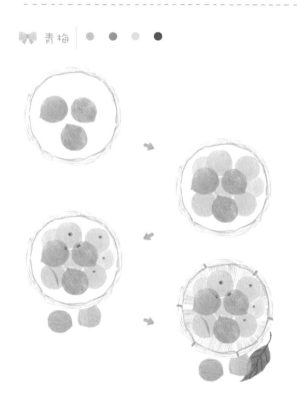

草莓籃子 ● ● ● ●

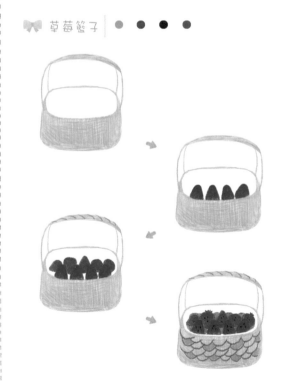

◆ 畫青梅時要注意前後遮擋和深淺色調的變化。
畫籃筐時注意籃筐條紋的方向，從邊緣向中間
一根根勾畫。

◆ 籃子用橫豎交叉線條塗畫，草莓從最前方依次
向後塗畫出層次感。最後用筆尖勾出籃子紋路
和草莓上的小黑點。

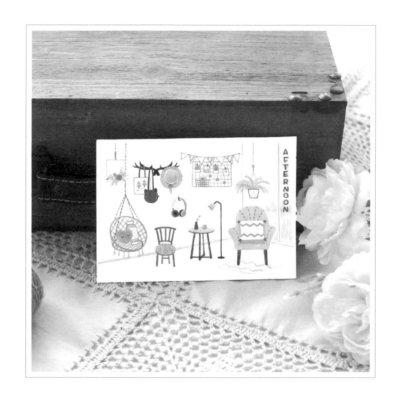

三月的午後很適合想念

輕風徐徐的午後，窩在綿軟舒服的沙發裡，和懷裡的小貓一起睡個午覺。

🎀 單人沙發 ● ● ● ●

🎀 耳機 ● ● ● ●

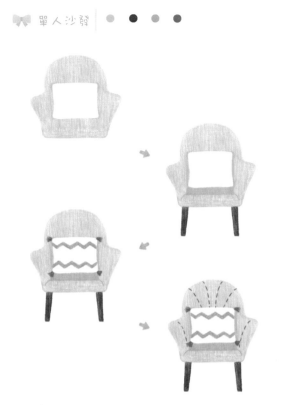

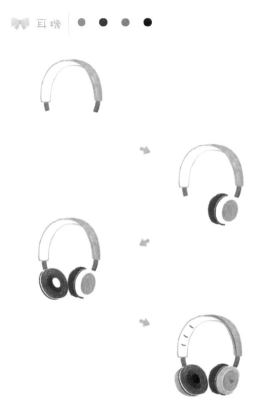

◆ 塗出沙發的形狀，注意扶手的彎曲處，在留白的靠墊周圍加深一層陰影。靠墊和沙發分別畫上橫、縱向裝飾。

◆ 畫耳機的時候要特別畫出耳罩的厚度，一共分為橙、灰、棕三層。最後可以在最外層添畫 logo。

 吊籃植物 ● ● ●

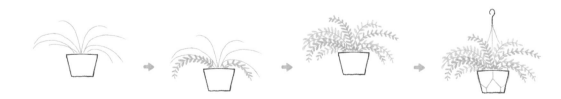

◆ 在枝葉繁多的時候，可以先畫出枝條的位置，再依次添加上葉片，透過顏色的深淺區分前後關係。

花朵壁飾 ● ● ● ● ●

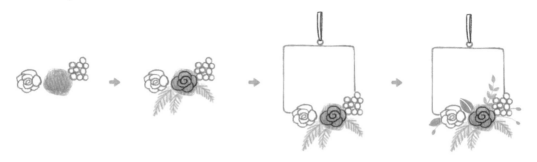

◆ 以線、面結合畫出排列在一起的花朵，增添一些葉片。再畫上金屬的框架。最後增添一些其他葉片。

椅子 ● ● ●

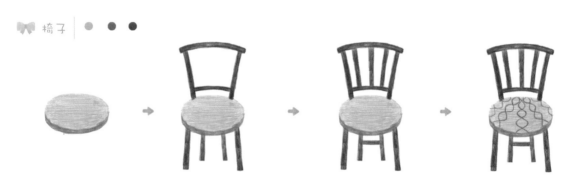

◆ 平塗坐墊，邊緣清晰，畫椅背的時候注意最上端的木頭走向和坐墊的弧度要統一，還有椅背和坐墊的穿插關係。

網格照片牆 ● ● ● ●

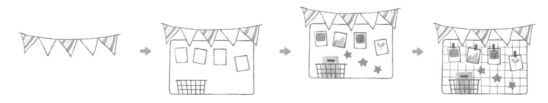

◆ 先畫一排小彩旗，再畫下方被遮擋住一些的網格邊框。畫好照片牆上的內容後再勾畫出網格，最後添加小夾子。

🎀 落地燈　● ● ● ●

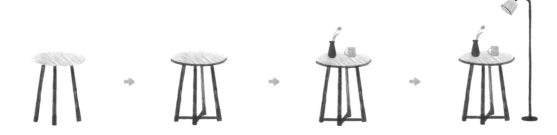

◆ 小桌子的桌腳前長後短，才能更符合透視關係。落地燈要高，燈罩可以畫得小一些，向著桌子的方向。

🎀 衣帽架　● ● ● ●

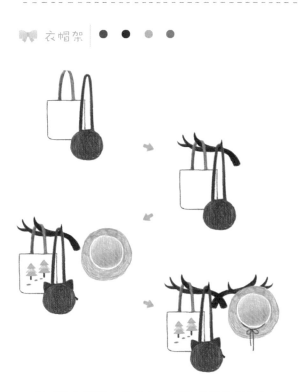

◆ 畫兩個背帶豎直的背包，再依背袋位置添加鹿角形狀的架子。畫一個俯視角度的帽子，最後將另一邊架子補充完整。

🎀 吊椅　● ● ● ●

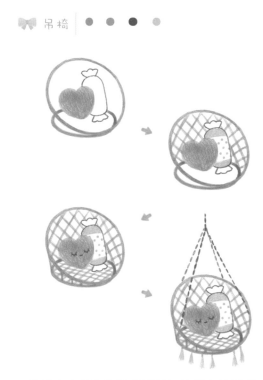

◆ 先畫出交疊的靠墊和兩個下端相交的圓環。畫出椅背的十字網格。由於角度的緣故，椅座的網格會更密集。

17

當宇宙綠意盎然

喜愛那深深綠意裝點的世界—純淨自然，生機之中又帶著幾許清新的浪漫。

◆ 先畫上球形仙人掌淺淺的底色，再用深色畫出相應弧形的深色區域，最後再用筆尖畫出上方的小刺就完成了。

◆ 小仙人掌的內部有許多小圓點的留白，可以先畫出小圓圈高光後再用細筆細細塗抹底色。

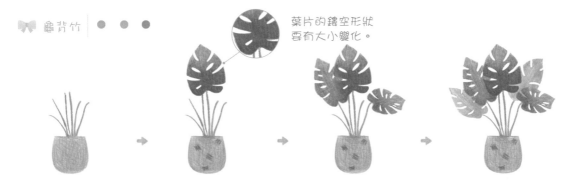

◆ 先畫出龜背竹的枝幹，再依次塗畫葉片。注意葉片的前後順序、顏色深淺和形狀變化。

🎀 空氣鳳梨 ● ● ● ●

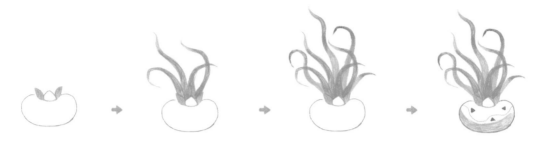

◆ 空氣鳳梨除了彎曲的造型外，色調漸變也是重點。注意在塗畫淺綠和淺粉的漸變交界處時一定要放輕力度，讓色調自然融合。

- -

🎀 多肉 ● ● ● ●

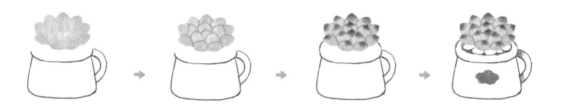

◆ 先塗畫出整體色調，再劃分出一顆顆的小玉露。注意最後畫下方泥土時留白出小石子。

- -

🎀 銅錢草 ● ● ● ● ●

◆ 畫銅錢草時一定要注意不要畫得過於密集，先畫出色調最淺的葉子，然後畫色調最深的，最後添加上根莖。

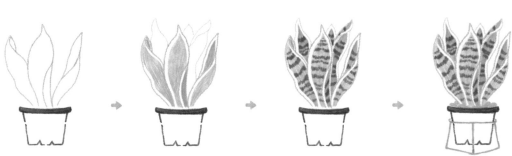

◆ 注意葉子的紋路變化。每片葉子的邊緣都留出一定的空白,再橫向畫葉子的紋路,最後描出淺黃色的邊緣。

◆ 在畫普通的小多肉時,要注意留出每顆多肉上的小高光點,可以提升多肉的立體感。

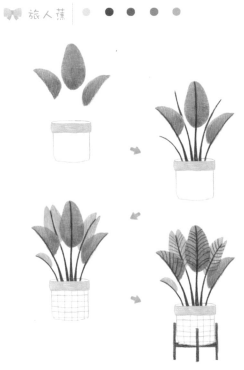

◆ 注意畫旅人蕉葉片的先後順序,邊緣可以重複疊畫,透明度增加了葉片的層次感,最後再細細勾畫出葉片紋路。

18

被蟬鳴淹沒的盛夏角落

伴隨著熱烈的陽光和燥熱的風，想捧著冰甜的西瓜，過一個熱情的夏天。

 風鈴

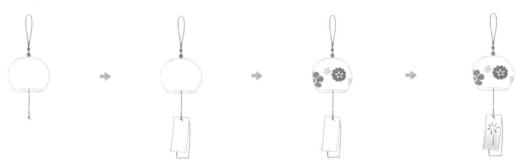

◆ 風鈴用清新的配色來畫。首先用線勾出整體的形狀，再於上面畫出中間有鏤空的花朵圖案。

 人字拖

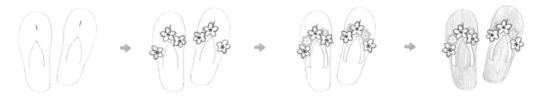

◆ 先確定拖鞋上帶子的位置，再畫上小花朵的裝飾，注意遮擋關係。最後避開帶子的部分將底色塗滿。

色鉛筆、不乾膠紙、
扇子、剪刀、水筆

手工 // 夏日團扇

1 剪出和扇面相同形狀的紙片。

2 用水筆寫出中間的文字，再於空白處用色鉛筆畫出代表夏天的圖案。

3 最後將紙完整地貼合在扇面上壓緊，就完成了。

◆ 首先畫最上層的冰淇淋球，是一個稍微融化了一點的狀態，下面同理。甜筒餅乾的部分用交叉線來刻畫。

◆ 先平塗出下方餅乾體的顏色，冰淇淋一共分為四層，塗畫時要注意每層中間的留白。最後加上巧克力醬來豐富整體的顏色。

晴天娃娃 ● ● ● ●

◆ 畫出娃娃的大致形狀，在皺褶處塗上一層陰影。畫上小領結裝飾，最後加上繩子。

小風扇

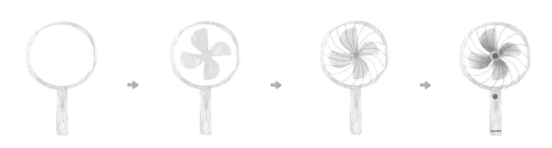

◆ 以順時針方向畫出扇葉後，再順著扇葉的朝向畫出罩子上面的曲線。最後加深扇葉交界處的顏色。

團扇

放射狀的線條，
間距相近。

◆ 用線條勾畫扇面形狀和扇柄。用細直線畫出放射狀線條表現扇面褶痕，再畫雨滴狀的小圖案。扇面下半部分留白會更顯清爽。

牽牛花

◆ 畫五個小扇形組成牽牛花，用細筆畫出花朵上的細節。在花朵下面畫一個舊蒲扇，會更有夏日回憶的共鳴。

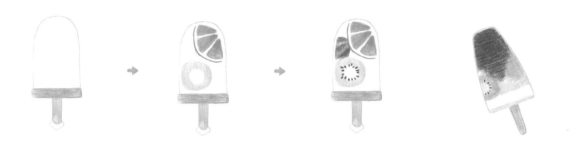

水果冰棒 ● ● ● ● ●

◆ 水果冰棒的顏色可以很豐富。在冰棒裡面畫出大小不一的水果切片，儘量還原水果本身的顏色。

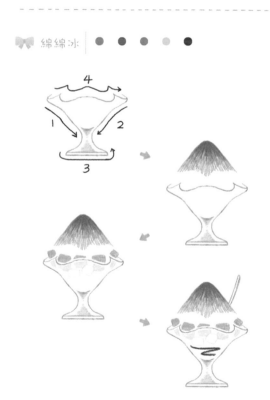

綿綿冰 ● ● ● ● ●

◆ 玻璃器皿的外緣畫出波浪起伏的感覺能避免呆板。果醬的顏色要從上向下漸漸變淺。

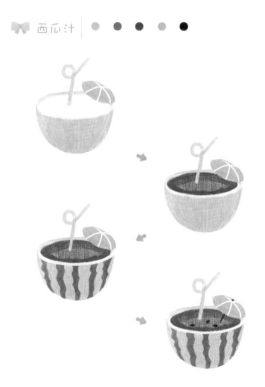

西瓜汁 ● ● ● ● ●

◆ 先畫吸管和小傘再平塗西瓜皮的底色。西瓜汁的部分向內由深到淺地畫。表皮的深色紋路是類似閃電的不規則形狀。

西瓜 ● ● ● ● ●

向日葵 ● ● ● ● ●

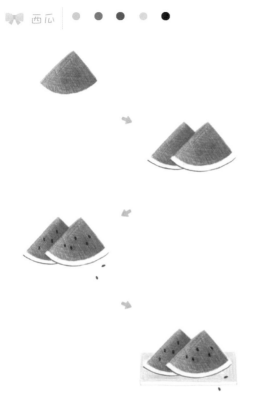

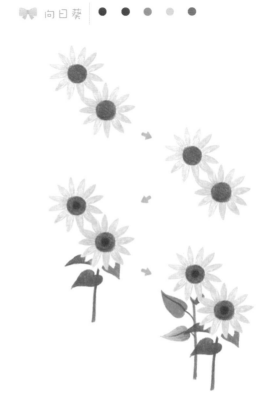

◆ 畫切開的西瓜需要注意西瓜皮有兩層顏色。西瓜皮的部分均勻塗色，邊緣要平整。

◆ 向日葵的花瓣畫兩層會顯得花開得繁盛。畫葉片的時候注意遮擋關係，前面的葉片要塗得更密實一些。

金魚缸 ● ● ● ● ●

在頭部疊畫一層，畫出獅子頭類的金魚特點。

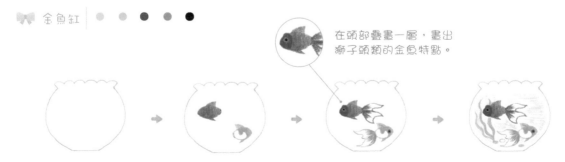

◆ 勾畫出魚缸的輪廓線，先畫出魚的身體，再用細筆尖細緻地畫出飄逸的尾巴和眼睛的細節。在魚的周圍塗滿水色。

19

雨總是 不期而遇

淅淅瀝瀝的雨，淋濕了髮梢，也淋濕了心底。
等一把傘就像是在等一個人。

 雨靴 ● ● ● ●

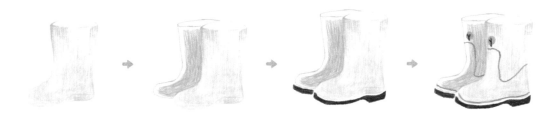

◆ 用直排線畫雨靴，雨鞋底色不用塗滿，要留出不規則的高光。兩隻鞋有遮擋關係，用色前淺後深，更突出淺色的那隻鞋。

三摺傘 ● ● ●

彎折的角度約等於直角。

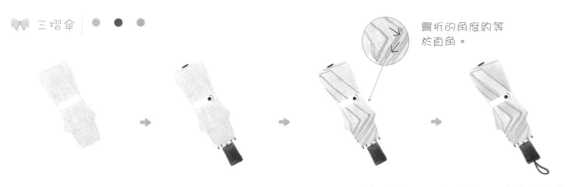

◆ 平塗出大致形狀，留白扣帶的位置。用線畫出折疊的細節，最後在線旁加一層陰影增添厚度和立體感。

砂鍋煲 ● ● ● ●

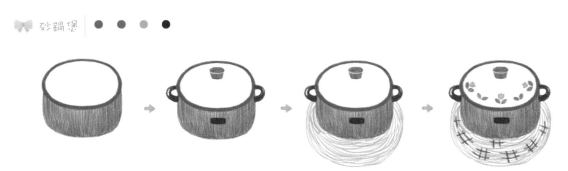

◆ 在畫砂鍋蓋子上面的圖案時，要順著蓋子的走勢畫，雖然一圈都有圖案，但只要畫出前半部分即可。

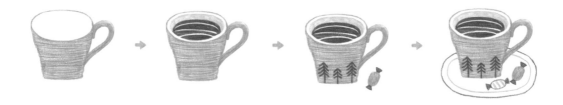

◆ 整體統一用橫向的筆觸塗畫，可可的部分顏色較深，可以塗得厚重些。注意杯子邊緣厚度的留白處理。

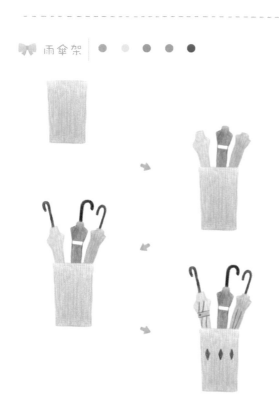

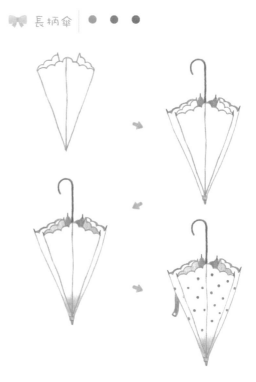

◆ 傘架用簡單平塗出的色塊表現，重點放在傘架裡形狀各異的雨傘。注意傘柄要朝不同的方向去畫。

◆ 勾畫出折疊的傘面，整體是一個倒立的錐形。在暗部塗滿顏色。用小圓點裝飾傘面。

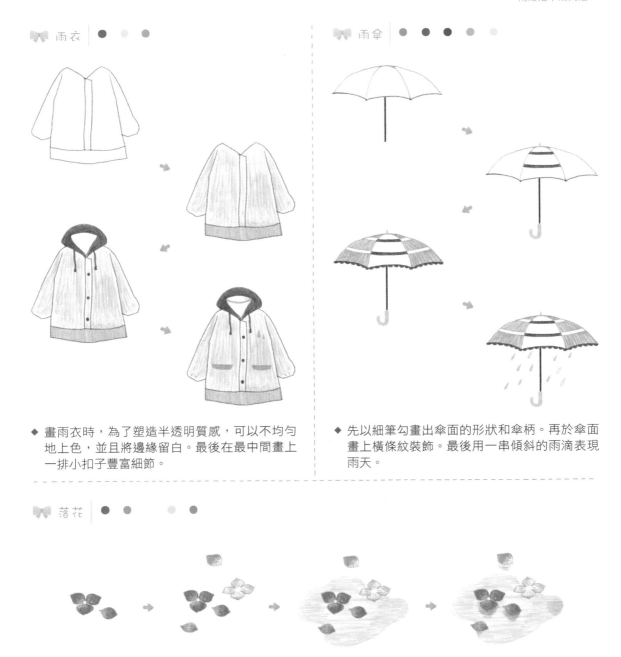

雨衣 ● ● ●

雨傘 ● ● ● ● ●

落花 ● ● ● ●

◆ 畫雨衣時，為了塑造半透明質感，可以不均勻地上色，並且將邊緣留白。最後在最中間畫上一排小扣子豐富細節。

◆ 先以細筆勾畫出傘面的形狀和傘柄。再於傘面畫上橫條紋裝飾。最後用一串傾斜的雨滴表現雨天。

◆ 畫水窪的時候，順著同一個方向排線，但要在中間留出不均勻的縫隙，營造水面反光的效果。

没有名字的海

我用手捧起那一汪海藍，醉倒在那椰風海韻裡，享受一次與海交談的感覺。

椰子 ● ● ●

◆ 勾出椰子外形後，用直向排線的方式畫出椰殼的不光滑質感。畫吸管時，前端可以不用塗色。

貝殼 ● ● ●

根據箭頭指示方向，按扇形塗色。

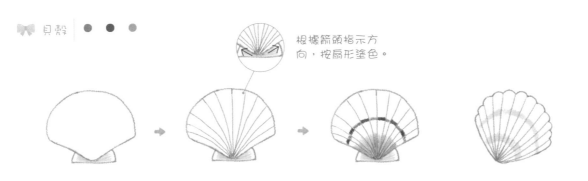

◆ 注意在塗畫貝殼的顏色時，色調要跟隨貝殼的扇形紋路延伸。貝殼無論什麼角度紋路都是扇形生長的。

帆船 ● ● ● ●

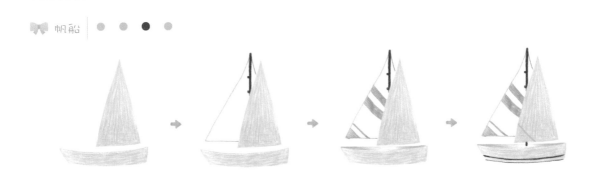

◆ 帆船的船帆是由兩個大小不一的三角形組成，先畫出前方的小三角，與後方的三角形形成前後遮擋關係。

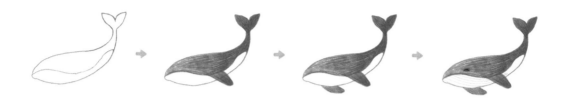

🎀 鯨魚 ● ● ●

◆ 勾畫出鯨魚的外形後，按照鯨魚的身體線條塗色，尾部色調略深頭部稍淺。

🎀 海螺 ● ● ●

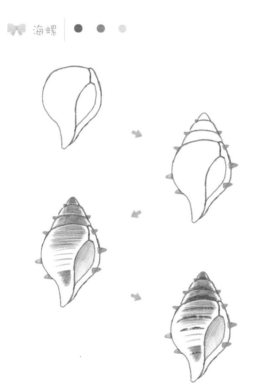

◆ 海螺外形比較複雜，先畫出下面水滴形外形，再添加上方像金字塔的尖角。最後塗色時邊緣留白表現立體感。

🎀 水母 ● ● ●

注意穿插塗畫下方的波浪。

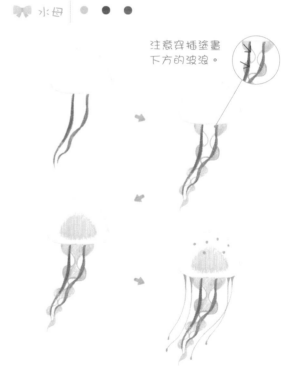

◆ 水母的頭部類似飯糰造型，注意塗畫水母的身體時不要塗錯區域。

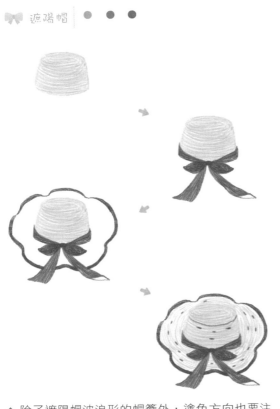

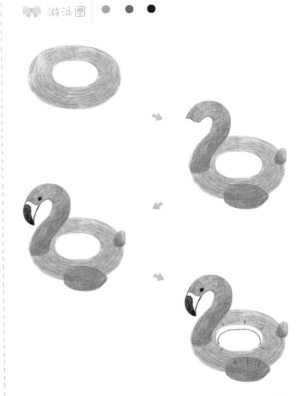

◆ 除了遮陽帽波浪形的帽簷外，塗色方向也要注意。以帽頂為中心，隨著帽簷邊緣繞圈塗畫，表現出帽子的紋路。

◆ 先畫出類似甜甜圈的外形，再添加上像問號的紅鶴頭部。注意要順著圖案形狀塗色。

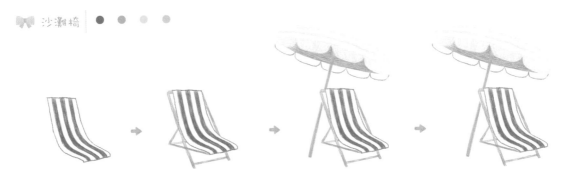

◆ 躺椅的紋路一定要畫出彎折感，否則無法表現出立體感。

在開往春天的列車上

向列車的窗外望去,在一片綠油油的田野上,春天正在踱步。

🎀 野花 ● ● ● ●

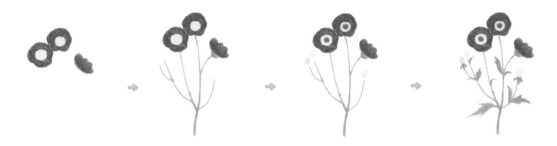

◆ 先塗出花朵形狀，再畫上細細的根莖，添加一些小花蕾。畫葉子的時候要注意鋸齒狀的邊緣。

- -

🎀 鳥巢 ● ● ● ●

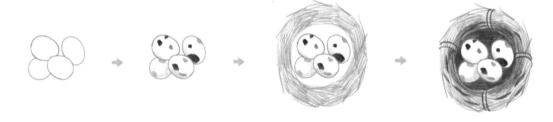

◆ 先畫出堆疊的蛋再畫出蛋的花紋。逆時針方向排線畫出鳥巢外緣，注意留出空隙。最後填滿內部深色。

- -

🎀 天鵝 ● ● ● ●

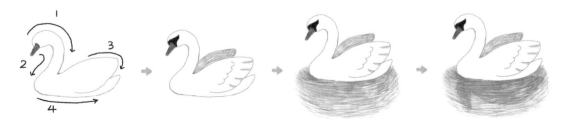

◆ 重點是畫出天鵝優美的姿態，頭部向下，翅膀揚起，羽毛可以簡化。塗出水面的顏色，最後畫上倒影。

燕子 ● ● ● ●

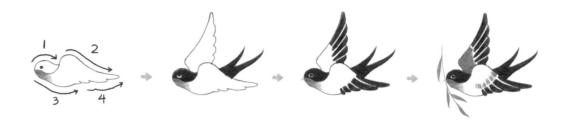

◆ 先畫出燕子的頭部和翅膀，再塗出黑色的尾巴。燕子的翅膀需要細心描繪，分出黑、白、灰三個層次。

菊花茶 ● ● ● ●

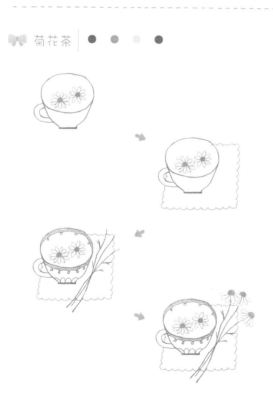

◆ 先在杯子裡畫花朵，再輕塗出茶的色澤，可以覆蓋一些花瓣顏色。最後在杯子添加波浪紋裝飾並畫出幾枝菊花。

麵粉袋 ● ● ● ●

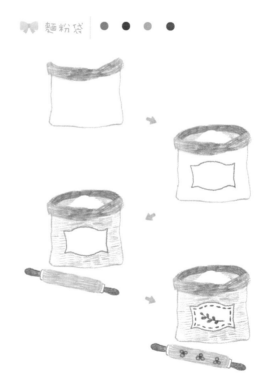

◆ 不規則的麵粉袋形狀看起來會更自然，用留白表現中間露出的麵粉。再用短橫線塗畫袋子，模擬麻布的質感。

🎀 綿羊 ● ● ● ● ●

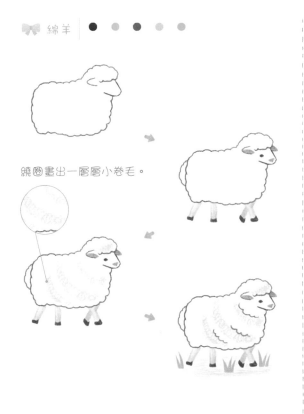

繞圈畫出一層層小卷毛。

🎀 稻草人 ● ● ● ● ●

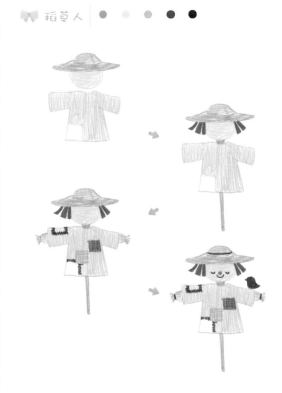

◆ 先描繪綿羊身體的輪廓線，注意用小波浪線畫出羊毛捲曲的特點。再塗畫較短的四肢，最後用青草表現環境。

◆ 塗衣服顏色時要留出和脖子之間的空隙，再於衣服上用平塗色塊和勾邊的方法畫上一些補丁。

🎀 小房子 ● ● ● ● ●

◆ 先畫出房子前籬笆的位置，再畫屋頂，並為房子畫上門窗和煙囪。塗出牆面的顏色，最後再畫上直條狀的柵欄。

城市之外、星空之下

山野之間，我們恣意在風中，呼吸著清新的空氣，有月光和星辰與我們相伴。

捲起的帳篷 ● ● ●

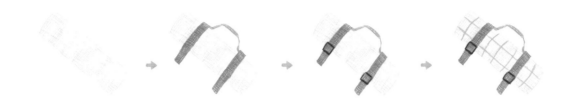

◆ 用橫豎排線交叉的方式畫收起來的帳篷，畫扣帶的時候順著捲起來的方向稍微彎曲一些，使整體更立體。

登山背包 ● ● ● ●

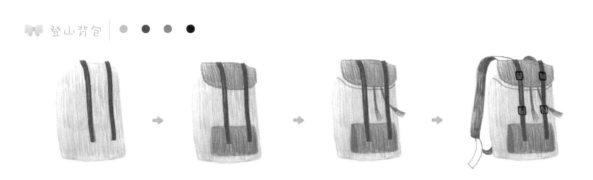

◆ 要稍微帶點透視地塗出包的形狀。登山背包要比一般的背包略長，背帶也可以畫得長一些。

望遠鏡 ● ●

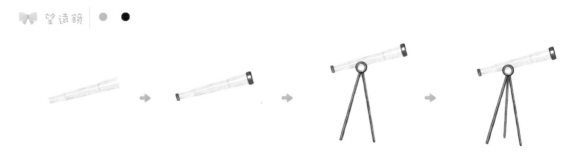

◆ 傾斜著畫出望遠鏡，注意向上的一端較寬，向下的一端較窄。在中間留出一條高光會顯得更有金屬質感。

 火堆 • • •

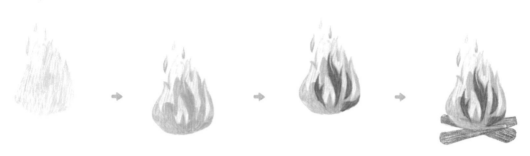

◆ 以類似水滴的形狀平塗出火焰,在邊緣加上些小火苗會更加生動。在畫柴火的時候,可以在火焰中透出一些木頭顏色。

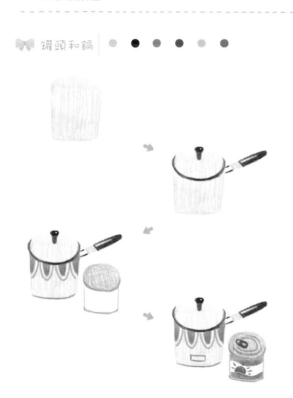 罐頭和鍋 • ● ● ● ● ●

◆ 選擇綠色來裝飾鍋和罐頭,更有接近大自然的感覺。用畫圈的方式表現罐頭蓋上的紋路。

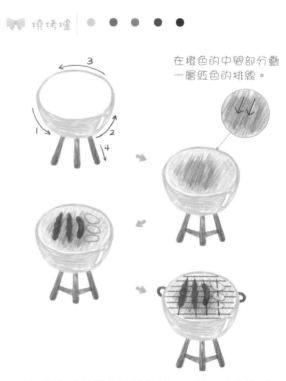 燒烤爐 • ● ● ● ● ●

在橙色的中間部分疊一層紅色的排線。

◆ 不用深色去塗滿燒烤爐內部,而是用淺淺的暖色塗畫,再於上面畫上烤串,這樣的底色會將食物襯托得更美味。

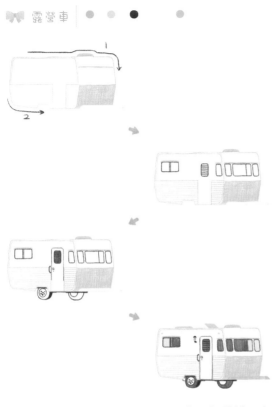

◆ 露營車 ● ● ● ●

◆ 帳篷 ● ● ●

從外向內是由深到淺的顏色漸變,有空間縱深效果。

◆ 大致描繪出長方形的車身和一些內部結構,畫上小小的車窗還有車門,最後注意窗戶也都要塗上顏色。

◆ 畫帳篷的內部空間時,放上小墊子會更有生活感,還可以用各種小旗子和毛球作為裝飾。

◆ 遠山 ● ● ● ●

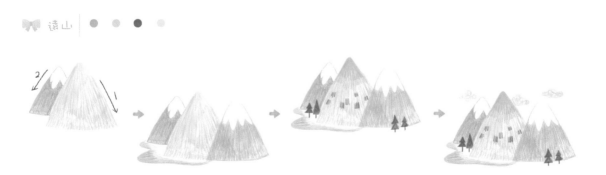

◆ 畫山的時候,相互有交疊會更加好看,樹要畫得小巧才能突出山的高大,添加雲彩可以讓畫面感更強。

微風正柔，我在路上

旅行不問意義，將沿途的美好風景都收藏在心間，心靈就跟著治癒了，
即刻出發吧！

🎀 墨鏡　● ● ●

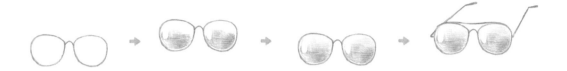

◆ 鏡片的顏色是重點，用粉色塗下半部分，再用淺藍色塗滿上半部分，顏色相接處要自然，注意留出橢圓形的高光。

- -

🎀 相機和照片　● ● ● ●

◆ 小巧可愛的相機邊角要畫得圓潤，鏡頭和按鈕都要畫得小一些。

- -

🎀 明信片　● ● ● ●

儘量細膩地畫出郵票
的邊緣線條。

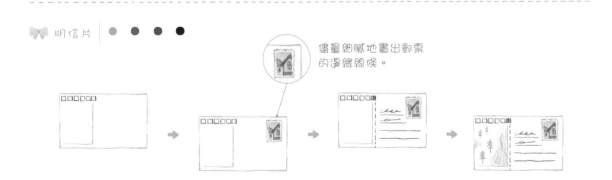

◆ 郵票是明信片的亮點，郵票的邊緣要用細小的鋸齒狀勾畫，再於上面繪製圖案。

遠方的信 ● ● ● ● ●

刻意將線條
斷開來畫。

AIR MAIL

◆ 畫上紅藍條的裝飾表現國際航空信件，在畫郵戳時可以透過一些斷線來模擬印章的真實感。

單眼相機 ● ● ● ●

◆ 用重疊繞圈的方式畫出留白不均的圓環，再於內部勾畫小鏡頭。鏡頭中間要留出圓形的高光。

郵筒 ● ● ●

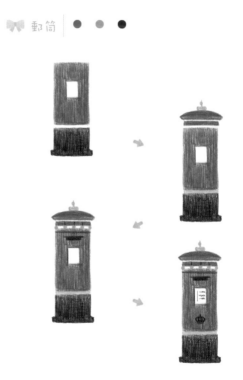

◆ 用紅、黑色直排線畫出筒身。用深色畫出投遞口的位置並畫上小皇冠點綴。最後畫出有立體感的牌子，使整體更為突出。

🎀 行李箱 ● ● ● ●

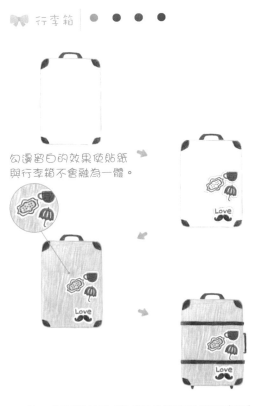

勾還留白的效果使貼紙
與行李箱不會融為一體。

◆ 畫一些可愛的貼紙圖案會讓行李箱更好看。畫貼紙時須先畫出留白的線，再塗畫箱子的顏色。

🎀 帆布鞋 ● ● ● ●

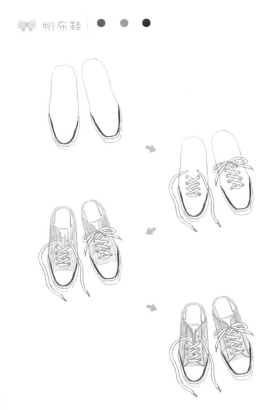

◆ 用細線勾出鞋子的基本形狀，注意鞋底的厚度。在上色時透過留有空隙的直排線畫出帆布材料的質感。

🎀 雙層巴士 ● ● ● ●

◆ 用細線先勾勒出車體外輪廓，在車身塗滿紅色。畫上窗格和輪胎，最後補充方向盤和座椅，讓畫面更加精細。

24

將一座古堡寫進日記

從黎明到日落，在法國的大街小巷裡遊走，想就這樣沉浸在如夢般的浪漫劇場中。

🎀 拿破崙蛋糕　● ● ● ●

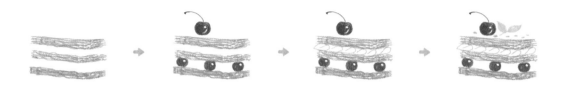

◆ 用略為彎曲的橫線塗出鬆脆的三層酥餅層，留白的部分會自然地被視為奶油。再於最上層畫一些不規則的點作為杏仁片。

🎀 白葡萄酒　● 　● ●

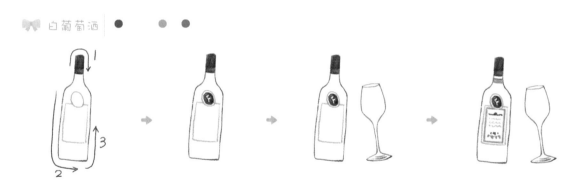

◆ 白葡萄酒的顏色淺，所以酒瓶用棕色勾勒出來更加自然。在酒瓶上畫一些 logo、裝飾能更豐富細節。

🎀 風車　● ● ● ●

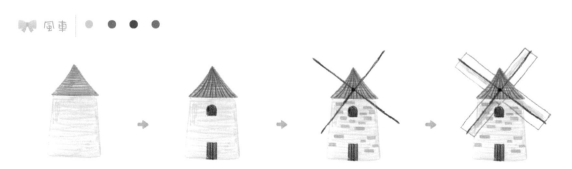

◆ 畫風車的葉片時先畫交叉的十字線，再畫出四個長方形葉片，在交叉線附近塗上陰影能呈現半透明的效果。

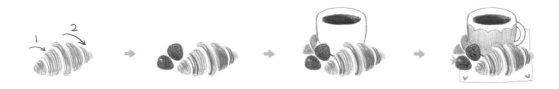

◆ 先用弧形排線畫出牛角麵包,排線留下的空隙會讓它看起來更加鬆軟。再於空隙處塗上淺黃色,增加表面起伏的立體感。

香水 ● ● ●

靠近邊緣的地
方留白不塗。

埃菲爾鐵塔 ● ● ●

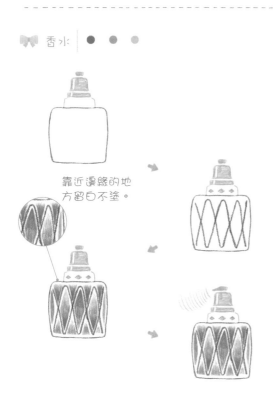

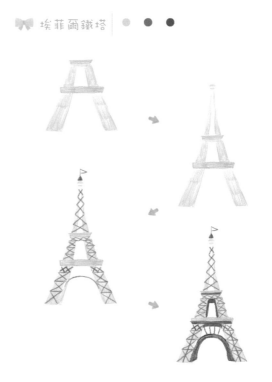

◆ 先用波浪線勾勒出不同折射面,再用漸層色塗出面的顏色,這樣就會有晶瑩剔透的玻璃質感效果。

◆ 採用平塗和勾線結合的方式完成複雜的鐵塔結構,加上一些陰影會顯得更大氣穩重。

自行車 ● ● ● ●

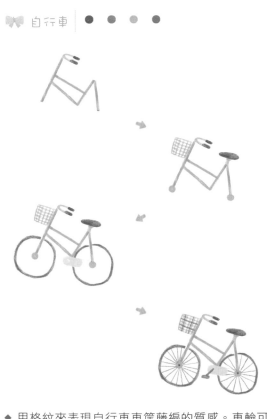

◆ 用格紋來表現自行車車筐藤編的質感。車輪可以不用畫得太正圓，反而會有種法式的愜意。

小城堡 ● ●

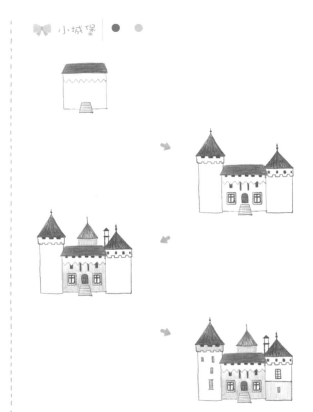

◆ 城堡多是白色，所以用勾線的方式畫出城堡的外形。在窗子內部塗滿黃色，表現燈火輝煌的感覺。

法式洋裙 ● ● ● ●

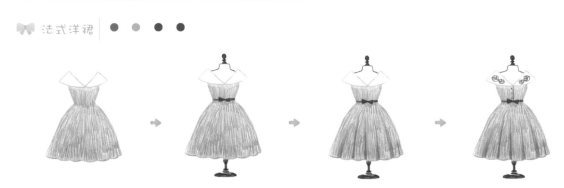

◆ 順著裙擺張開的方向塗畫裙子，先在裙子下端用波浪的形狀增添俏皮感，再順著波浪畫出裙子的皺褶。

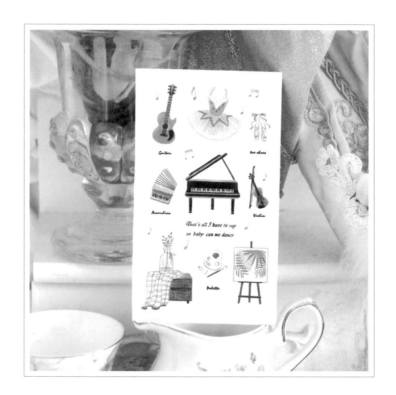

再給我一支舞的時間

耳邊響起一首悠揚的小夜曲，如今這個時刻一切剛好，我想再為你跳起那支回憶中的舞。

芭蕾舞鞋 ● ● ●

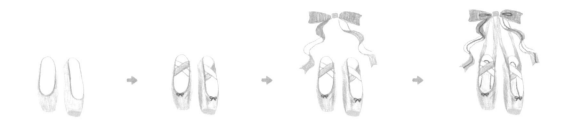

◆ 舞鞋足尖部分的平面要重塗，和鞋面區分開。在鞋子側面疊一層陰影，增強立體感，也更能突出絲綢的光滑質感。

- -

芭蕾舞裙 ● ● ●　　　　　放射狀排線畫皺褶。

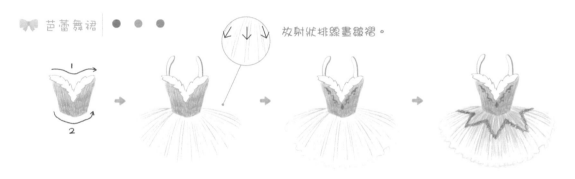

◆ 舞裙的重點是輕盈的蓬鬆感，可以用排線的方式來表現豐富的皺褶，最後輕塗出內層的顏色會更加漂亮。

- -

吉他 ● ● ● ●

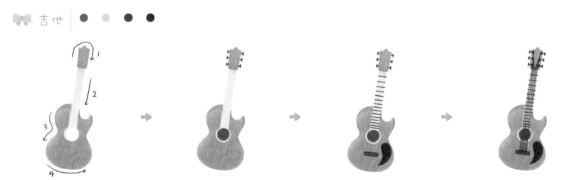

◆ 先畫出吉他的大致形狀，再塗出深色的裝飾部分和零件。最後用很細的直線畫出琴弦，注意疏密要盡量一致。

手風琴 ● ● ● ●

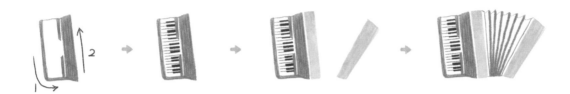

◆ 手風琴結構複雜，要從左向右畫。在畫風箱時注意折層的畫法，先畫直向放射狀線條，再畫橫向的連接線條。

小提琴 ● ● ● ●

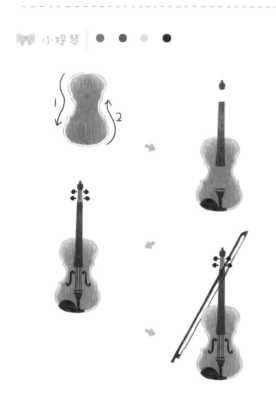

◆ 先塗出八字型的琴身，用淺色平塗底色。再畫上琴頸、琴頭和音孔等細節。最後畫上細長的琴弓。

鋼琴 ● ●

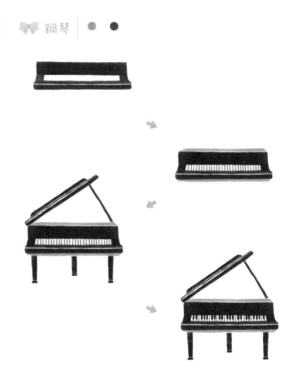

◆ 先用短直線畫琴鍵，再補充其餘部分，最後畫黑鍵。注意鋼琴主體應用不同深淺區分立面和平面。

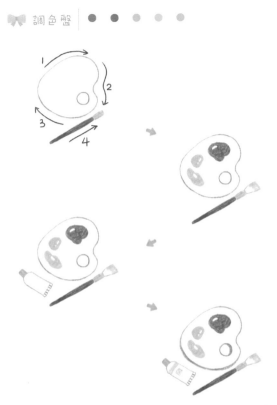

◆ 先畫出調色盤和筆桿的形狀。再於上面平塗出
調色的色塊，讓色塊留出高光，表現顏料略微
突起的感覺。

◆ 從上向下畫出畫架和畫板。先用淺色輕塗出兩
片葉，再疊加兩片顏色較重的葉片在上面，會
產生交疊的效果。

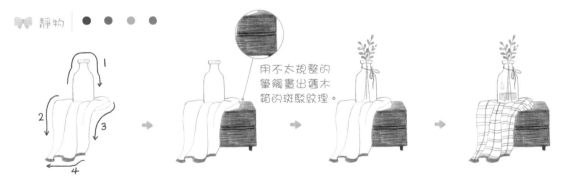

◆ 先用藍色描繪玻璃瓶和布，表現清爽感。再畫出布下面的木箱子，並在玻璃瓶處添加綠植和紅繩裝飾，
最後畫上布的格紋。

26

唱給佰德小姐的生日歌

蠟燭點亮，禮物堆滿房間，生日蛋糕已被切開，不知不覺時針指向十二點。
生日快樂呀，伯德小姐。

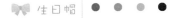 生日帽

◆ 用小毛球簡單地裝飾三角生日帽。紅色毛球用長筆觸放射狀來畫，藍色毛球則是短筆觸放射狀來畫。

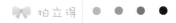 拍立得

◆ 輕輕塗出拍立得大致輪廓，用深色畫出中間鏡頭的部分，再添加一些閃光燈和按鈕細節，最後畫出簡略的成片。

禮物

這裡添加一筆就可以表現出厚度。

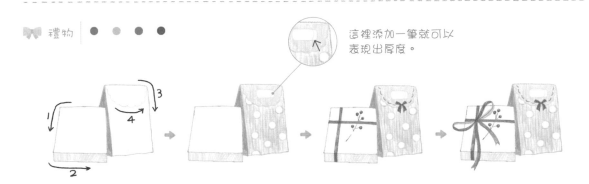

◆ 選擇可愛的粉色來勾勒袋子輪廓，在塗內部顏色時，先預留白圓點裝飾，最後畫上漂亮的蝴蝶結裝飾。

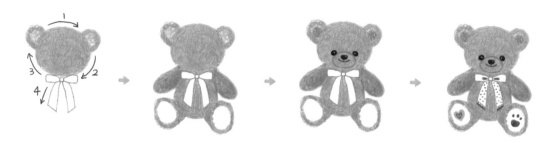

◆ 毛絨小熊 ● ● ● ●

◆ 小熊毛絨絨的材質是透過反覆畫圈的方式畫出。五官畫得集中一些會更可愛，蝴蝶結和腳掌的裝飾是亮點。

◆ 棉花花束 ● ● ● ●

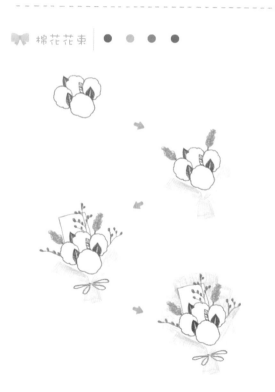

◆ 先畫幾團簡單的棉花，在下面畫出包裝紙。再添加一些乾燥花的裝飾讓它更加豐富，最後畫出背後的包裝紙。

◆ 水晶球 ● ● ● ●

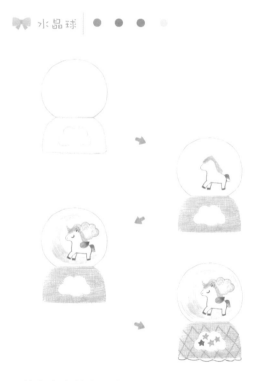

◆ 首先畫出基本形狀，在球裡畫一隻小獨角獸，配上月亮和雲朵會更加浪漫，最後添加細節讓它更加立體。

🎀 氣球 | ● ● ●

◆ 普通氣球直接用顏色塗滿，半透明氣球需要先用細線勾出輪廓，在上面畫出喜歡的圖案。注意透出後面氣球的顏色會更有半透明的感覺。

🎀 八音盒 | ● ● ●

◆ 先畫出底座和中間木馬的位置，頂部的波浪邊裝飾要和三匹木馬的位置相對應，底座上也畫出波浪線裝飾。

🎀 生日蛋糕 | ● ● ● ●

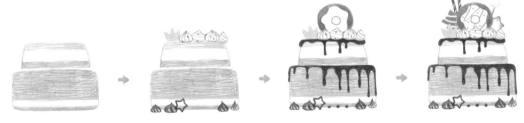

◆ 先塗出底色，再點綴出底部和頂部的部分裝飾。不規則的巧克力柱和甜甜圈是亮點，最後在上方多畫些小甜點裝飾。

我們幸福地牽手

陪伴是最深情的告白。
我想和你在一起，手牽著手，享受這世界所有的甜蜜幸福。

🎀 情侶馬克杯 ● ● ● ●

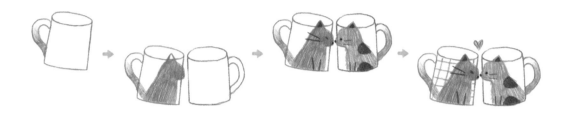

◆ 情侶馬克杯在顏色和造型上都要有所區別，貓咪造型是亮點，要將把手畫成貓咪的尾巴。

- -

🎀 玫瑰花 ● ● ● ●

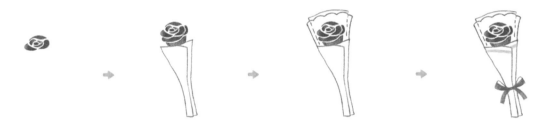

◆ 用色塊塗出盛開的玫瑰花。從花心向外一層層畫。畫後面的包裝紙時用虛線表現重疊的部分。

- -

🎀 摩天輪 ● ● ● ●

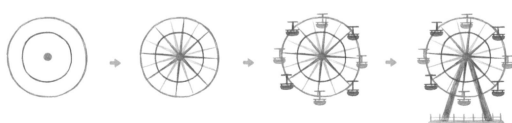

◆ 先畫圓形定出摩天輪的位置，再將圓分為十六等份，畫出每一個摩天輪車廂的位置，要留意每個車廂都是垂直往下畫。

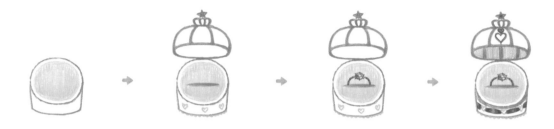

婚戒 ● ● ● ● ●

◆ 畫一個打開的小皇冠造型的戒指盒，畫戒指前先畫出一小道陰影，再於上面畫出戒指露出的部分。

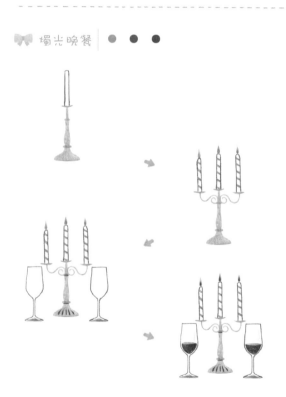

燭光晚餐 ● ● ●

◆ 燭台和蠟燭的造型都要高挑、纖細，會更顯優雅。畫的時候盡量對稱處理。要記得給蠟燭畫上小火苗。

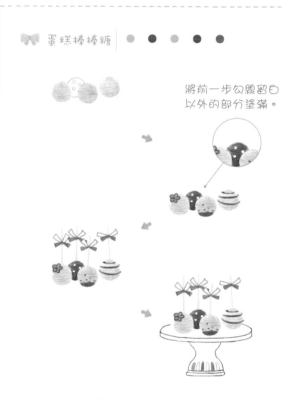

蛋糕棒棒糖 ● ● ● ● ●

將前一步勾繪留白以外的部分塗滿。

◆ 先平塗出蛋糕的部分，再畫上糖霜和巧克力醬。記得給每個小棒都繫上蝴蝶結。最後畫出托盤。

蛋糕 ● ● ● ●

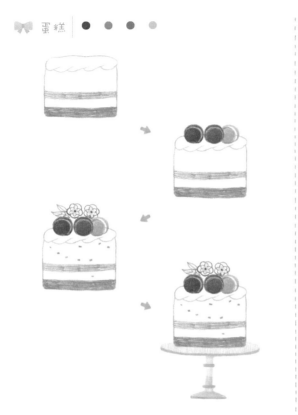

◆ 在簡單的蛋糕形狀上面增添馬卡龍和花朵裝飾，在白色的奶油上用彩色的小點畫小糖珠作為裝飾。

永生花 ● ● ● ●

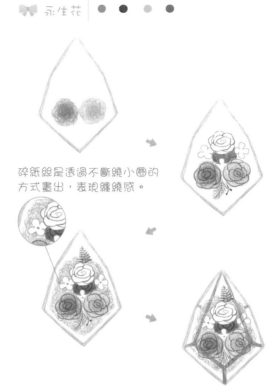

碎紙絲是透過不斷繞小圈的方式畫出，表現纏繞感。

◆ 先畫一個多邊形的邊框，花朵用打圈的方式塗色，再用深色勾線。最後在花朵上面用更重的筆觸畫出邊框。

巧克力 ● ● ●

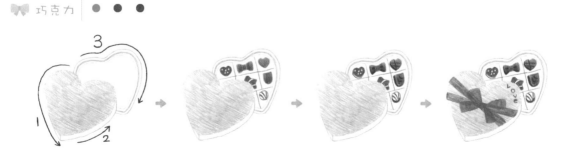

◆ 先畫愛心造型的盒子，再用線分割內部並且畫上巧克力，記得給巧克力增加厚度和細節。最後畫上絲帶裝飾。

如果可以用貓的眼睛看世界

在貓的眼睛裡，這個世界應該是更加可愛的模樣吧？
或許會有小魚乾的味道嗎？

🎀 我是貓 ● ● ●

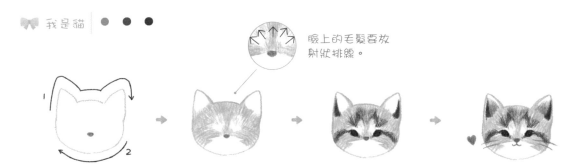

瞼上的毛髮要放射狀排線。

◆ 先描繪出圓圓的臉和尖尖的耳朵，定好鼻子的位置再畫毛髮和眼睛。注意貓咪的眼形是上挑的，加上鬍鬚會更俏皮。

🎀 坐著的貓咪 ● ● ●

◆ 輕塗出貓咪的身體色塊，再描出前腿的位置，接著用短線畫出深色的毛，尾巴線條稍長一些，最後添上五官和鬍鬚。

色鉛筆、不乾膠貼紙、剪刀、自動鉛筆

手工 // 貓咪貼紙

1 在不乾膠貼紙上畫貓咪。

2 用自動鉛筆勾出貓咪外輪廓，留一道白邊。

3 把貓咪沿著線剪下來，就可以貼在任意地方啦！

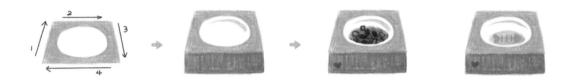

貓碗　● ● ● ● ●

◆ 由簡單幾何形就可以組成貓碗，在碗裡塗色塊並隨意畫一些小方塊就是貓糧，空碗底部可以畫魚骨頭圖案。

遊戲時間　● ● ● ●

尾巴的筆觸向上畫，身體則順著毛髮向下畫。

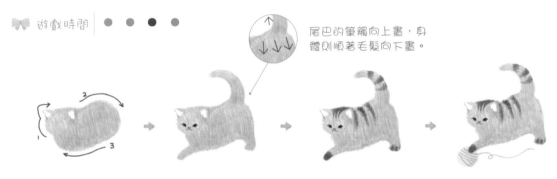

◆ 抓住小貓玩鬧時伸出腳的活潑感覺，在畫毛線球的時候先平塗出圓形，再於圓形上畫出清晰的線條表示毛線。

伸懶腰的貓咪　● ● ● ●

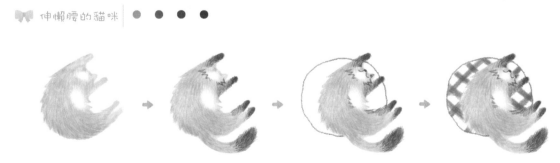

◆ 躺倒的姿勢是重點，畫的時候注意肚子的留白。被遮擋的五官需要畫得小一些，最後再畫出格紋的圓墊。

🎀 溫暖的貓窩 ● ● ●

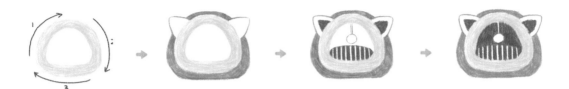

◆ 先繞圈畫出貓窩口大致形狀，塗滿外部的顏色。再用條紋畫內部的墊子，細筆勾出毛球位置，最後用深色填滿空隙。

🎀 散步的貓咪 ● ● ● ● ●

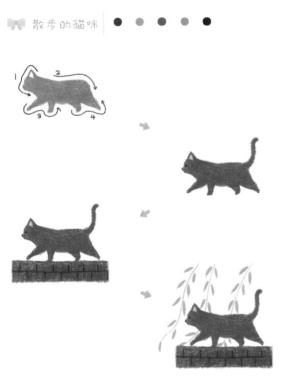

◆ 畫一隻側面邁步的貓咪，四肢要短些。在貓咪下面配上好看的紅牆，最後用飄動的柳葉枝條作為點綴。

🎀 貓咪的背影 ● ● ● ●

由外向裡加深一點顏色。

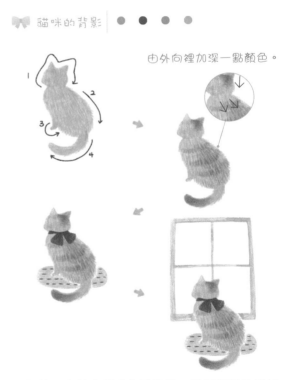

◆ 根據順序塗出貓咪背影形狀，利用漸層色增加皮毛細節。再畫上蝴蝶結和小墊子，最後畫一個簡單的窗戶。

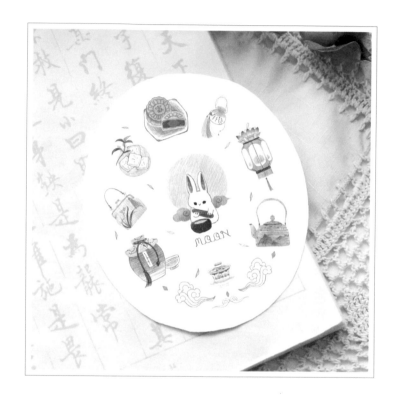

看窗外月色朦朧

你看，那夜空中明亮的一抹，是圓圓的月亮的臉。
佳節時分，思念已經滿溢。

🎀 桂花糕　● ● ● ●

🎀 桂花酒　● ● ● ●

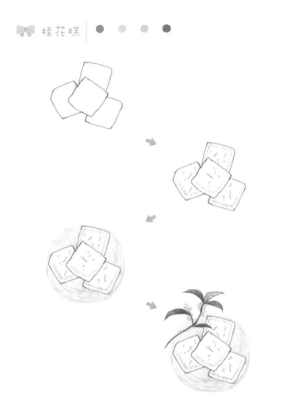

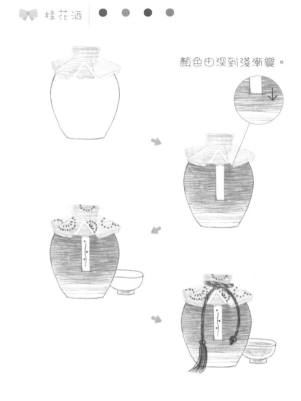

顏色由深到淺漸變。

◆ 用層疊的方形畫出糕點外形，邊緣不用太方正。再畫上細碎的桂花。最後在小盤子上擺上桂花枝添加氛圍。

◆ 畫出酒壇和上面布的部分，壇身用漸變的顏色塗出。再用小點來裝飾布，在透明的杯子裡畫上黃色的桂花酒，要注意適度的留白。

🎀 月餅　● ● ● ●

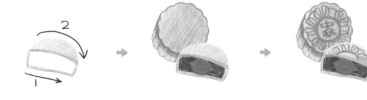

◆ 先畫一個被切開的月餅再畫上內餡。再畫一個完整的月餅，邊緣是小波浪形。最後添加月餅上的花紋和盤子。

🎀 香囊 ● ● ● ●

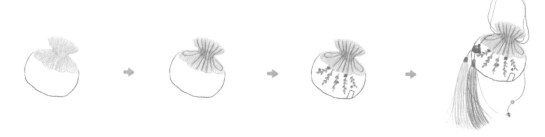

◆ 偏圓形的香囊會有飽滿的感覺。用線畫出皺褶和圖案。最後用較長而舒展的線條添上柔軟的流蘇。

🎀 口金包 ● ● ● ●

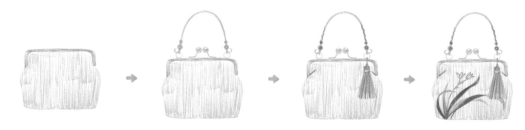

◆ 用直線筆觸塗出包的部分,重要的是在畫金屬時留出高光點,表現光澤。最後用蘭花圖案裝飾小包更顯
秀氣。

🎀 花燈 ● ● ● ●

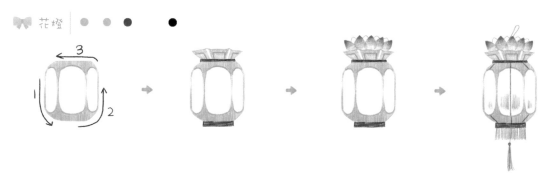

◆ 花燈結構較複雜,可以從中間開始畫,然後畫頂部蓮花形的裝飾。用檸檬黃來表現光的感覺,再添加紅
色會更溫暖。

🎀 茶壺 ● ● ● ●

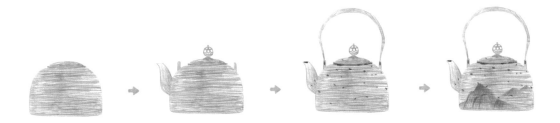

◆ 用褐色塗壺身,注意筆觸要稀疏一些,保留一絲透氣感。用土黃畫金屬部分更顯大氣。最後畫出壺身上的江山圖案。

🎀 茶杯 ● ● ● ●

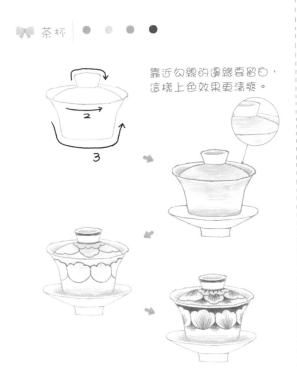

靠近勾線的邊緣要留白,這樣上色效果更清爽。

◆ 先描繪蓋碗茶杯的輪廓,然後塗出底座和杯身淺淺的顏色。再用細線在杯身上勾勒花紋,最後補充花紋細節。

🎀 玉兔與月亮 ● ● ● ● ●

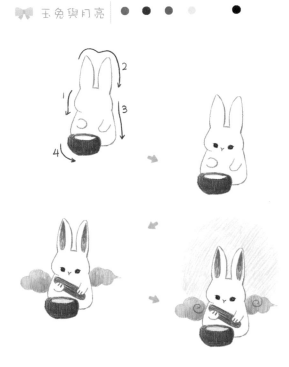

◆ 先畫出兔子外輪廓和缽的形狀,再添加五官和杵。雲要有祥雲的感覺,尾巴要細而尖。最後畫上一輪滿月。

我盼我是雪，融在你的肩

想化作一片晶瑩的雪花，悄無聲息地落下。
在這初雪的日子裡，成為純白的一隅。

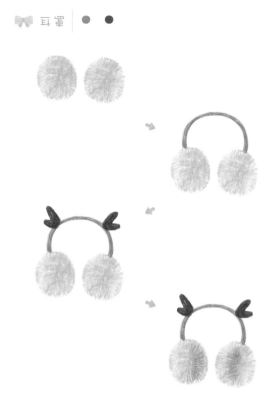

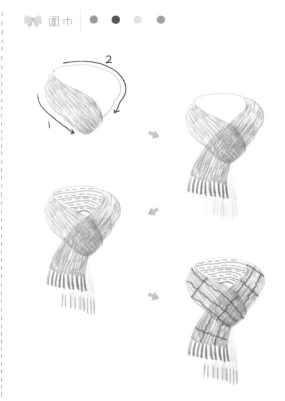

◆ 放射狀排線畫出兩個毛球，邊緣要整齊。最後可以順著放射的方向再加深筆觸畫出一些短毛，增強蓬鬆的效果。

◆ 用連貫但深淺不一的長線順著圍巾垂下的方向塗畫。圍巾交疊的部分要自然加深，最後畫上格子花紋。

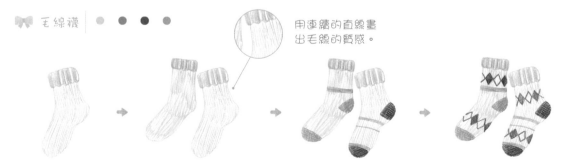

用連續的直線畫出毛線的質感。

◆ 兩隻顏色不一的襪子放在一起會更可愛。畫底色時用直線表現，不要平塗。用菱格花紋裝飾會有北歐風的感覺。

◆ 先用淺色畫出毛線球，不同的繞線方向須用粗線勾出。彩色短線不規則地畫在織物表層，表現出雜色的感覺。

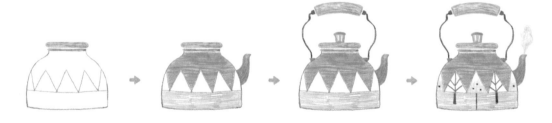

◆ 預留壺面圖案部分的空白後，以橫向筆觸填滿壺身的顏色，把手的彎曲部分要盡量對稱。最後輕輕畫出壺口冒出的水氣。

小直線要一筆筆清晰畫出，
順著毛邊的方向排。

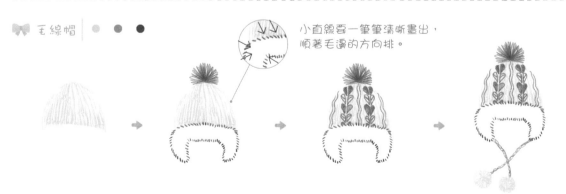

◆ 用直向排線畫出帽子的主體，再用放射狀短線畫出小毛球。帽子的毛邊用極短的深色小直線塗畫。

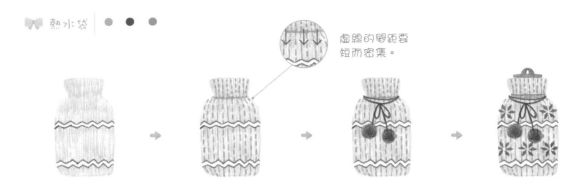

虛線的間距要
短而密集。

◆ 先平塗顏色，再透過直向的虛線來表現針織的質感。最後點綴雪花形狀會更有冬天氛圍。

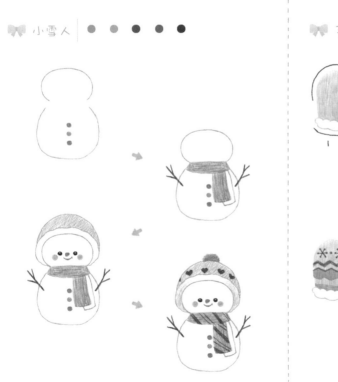

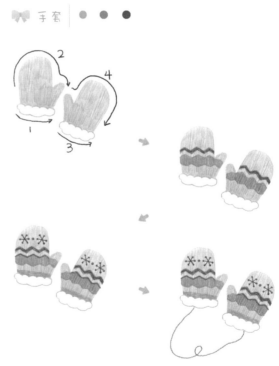

◆ 用藍色線條勾勒白雪部分。在畫雪人五官時可
　以加上腮紅，增加可愛度。再畫出暖色的圍
　巾，更顯得溫暖。

◆ 先畫出手套基本形狀，注意左右手對稱。用不
　同顏色的波浪紋做主要裝飾，再搭配小雪花圖
　案。

京都漫步

與和風一期一會的約定

在櫻花飛舞的季節裡,穿上漂亮的和服,踩著木屐在古老的京都漫步。

木屐

◆ 木屐的形狀類似長方形，勾勒外輪廓時要留意鞋子有一定的厚度。用原木的顏色塗畫，再添加一些木紋。

御守

◆ 細密地排線畫出底色，再畫上面的繩結。最後添加花朵圖案，花朵要有大有小分散排開。

和服娃娃

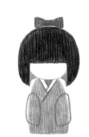

◆ 先用直排線畫頭髮的部分，臉蛋用線勾勒出一個圓弧。蝴蝶結和和服的部分塗色要更密實。注意頭身比例。

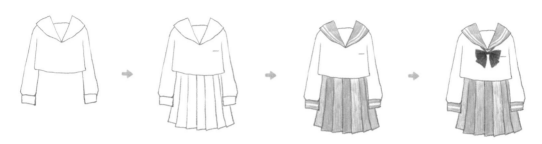

制服 ● ● ●

◆ 用線描繪制服上衣和裙子，再用直線塗出裙子的顏色，注意下擺的鋸齒狀皺褶。領口和袖口要留出寬度均勻的白線。

飯糰 ● ● ● ●

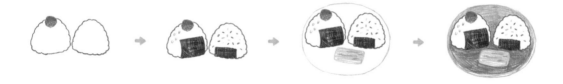

◆ 用弧線描繪三角形的飯糰，紫菜的部分用黑色橫豎交叉的短線條來畫，注意要留一些空隙。

壽司 ● ● ● ● ●

畫魚卵需要加重力道，
畫出緊挨著的小小圓形。

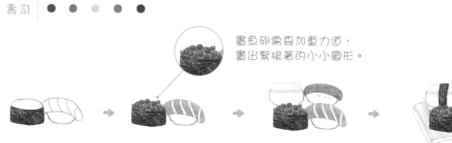

◆ 在畫壽司上的魚卵時可以留出一點高光，增添食材色澤。再注意重疊遮擋關係，畫出其他壽司。

 清酒　● ● ● ●

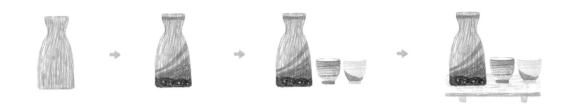

◆ 先順著瓶身的方向直向塗色，再橫向畫出瓶身的花紋。小杯子也用橫向的筆觸畫出紋路，露出一點杯子 內緣的白色。

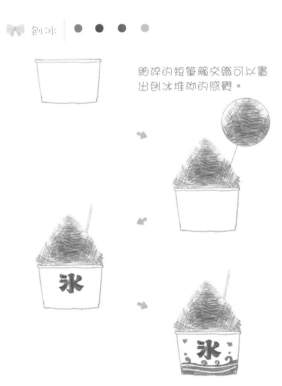

刨冰　● ● ● ●

細碎的短筆觸交織可以畫 出刨冰堆砌的感覺。

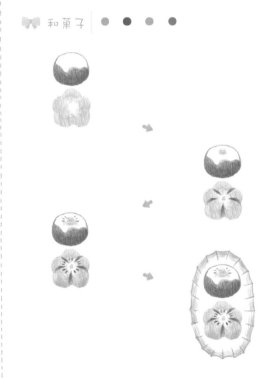

和菓子　● ● ● ●

◆ 要畫小山形狀的刨冰時，要注意筆觸是橫向且 短。在簡單的盒子上添加海紋裝飾就很有日本 味了。

◆ 和菓子的顏色清新，整體感覺剔透，所以上色 手法要輕。先畫出整體形狀再畫出精細的細 節。

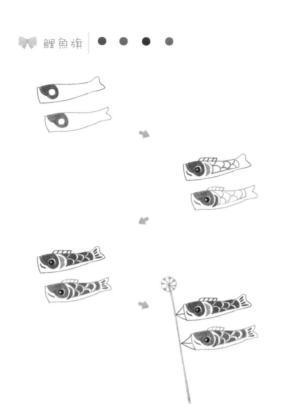

鯉魚旗 ● ● ● ●

狐狸面具 ● ● ● ●

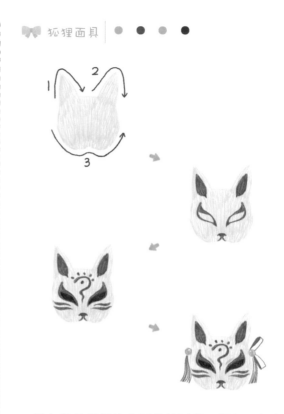

◆ 鯉魚旗有頭大尾小的特點。外輪廓要往上斜，才有迎風揚起的效果。先描出層層魚鱗，留白邊緣後填色。

◆ 用土黃色輕輕塗出面具的形狀，顯得更加古樸。再仔細描繪狐狸面具上的五官和符號裝飾。

招財貓 ● ● ● ● ● ●

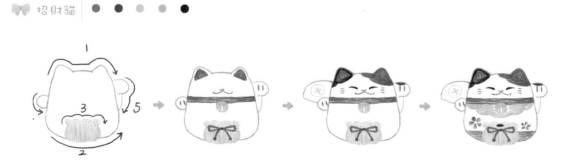

◆ 先描繪招財貓圓滾滾的身體和小短手。再加上鈴鐺與錢袋。別忘記在貓爪內部畫短直線。

日本扇 | ● ● ●

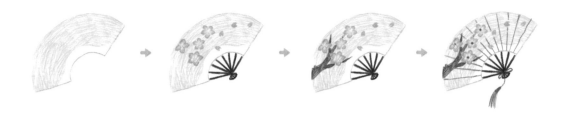

◆ 畫扇子上的櫻花時，可以從花瓣邊緣向內顏色由深至淺，再畫一些飛舞的花瓣。根據扇柄的位置畫出扇骨。

抹茶 | ● ● ● ●

◆ 先畫出碗的輪廓，在碗內用綠色畫出抹茶。茶筅用細線勾勒，竹墊用長寬均勻的橫條排列而成。

拉麵 | ● ● ● ● ● ● ●

◆ 畫溏心蛋時要在黃橙色蛋黃部分疊加紅色，看起來會更新鮮。拉麵可以先平塗底色，再用細線勾出麵條。

在聖誕午夜，有星光鑽進煙囪

相約聖誕之夜，讓愛緩緩蔓延，許下最真誠的心願。

🎀 聖誕襪 ● ● ●

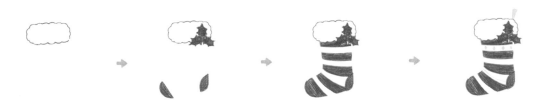

◆ 先用細筆描出襪子的形狀，在側邊畫上冬青裝飾。再橫著塗出紅色寬條紋。最後點綴一點藍色會更亮眼。

🎀 聖誕帽 ● ● ● ●

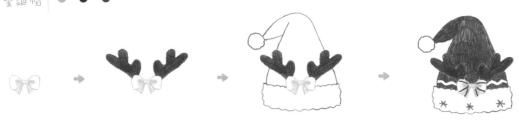

◆ 畫一個小蝴蝶結，再從兩端向上畫出簡化的可愛鹿角。勾勒出帽子的形狀後再填滿顏色。

色鉛筆、硬卡紙、
剪刀、膠水

手工 // 聖誕賀卡

1 在紙上畫好小圖案後留
白邊描出輪廓，在下方
留出一定距離後裁剪。

2 裝飾好賀卡內容後，在
底部描出摺疊的輔助
線。

3 將剪下的圖案貼在賀卡
頂部，再摺疊賀卡讓它
立起來，就完成了。

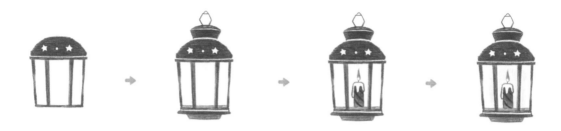

◆ 燭台頂部要細心刻畫，留白出鏤空的星星圖案。畫蠟燭的時候可以用線勾出融化的部分。

許願瓶 ● ● ● ● ● ●

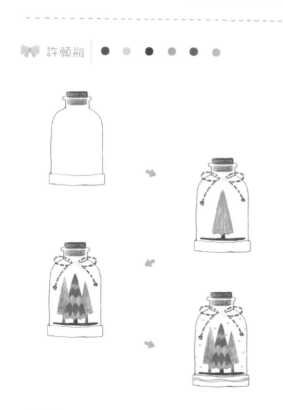

◆ 塗畫許願瓶內的木塞部分時力道要輕。在瓶內畫三角形的聖誕樹，樹周圍用藍色小點畫出雪花飄落的感覺。

薑餅人 ● ● ● ● ● ●

用黃橙色在內部畫一層顏色，畫出體積感。

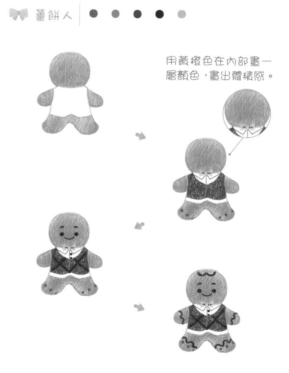

◆ 平塗薑餅小人，將衣服的位置留白。塗出衣服的顏色，再用深褐色畫出五官和身體的波浪紋。

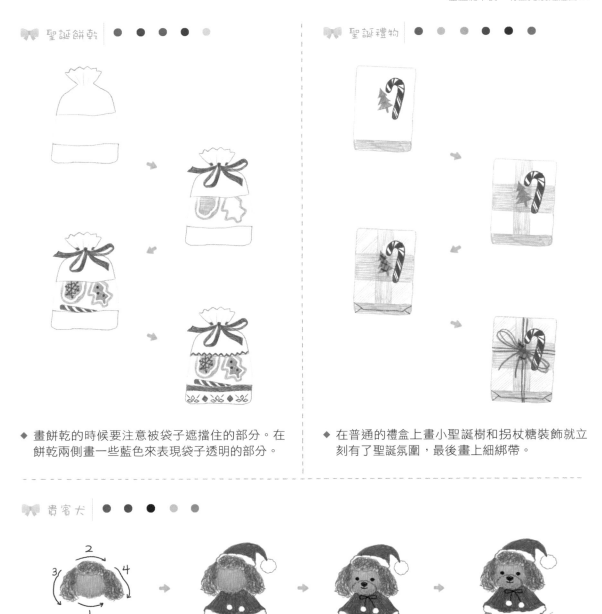

🎀 聖誕餅乾 | ● ● ● ● ●

🎀 聖誕禮物 | ● ● ● ● ● ●

◆ 畫餅乾的時候要注意被袋子遮擋住的部分。在餅乾兩側畫一些藍色來表現袋子透明的部分。

◆ 在普通的禮盒上畫小聖誕樹和拐杖糖裝飾就立刻有了聖誕氛圍，最後畫上細綁帶。

🎀 貴賓犬 | ● ● ● ● ●

◆ 平塗小狗臉部和四肢的顏色，耳朵和頭頂的毛要打圈畫出。四肢畫得短小一些會更加可愛。

 聖誕鈴鐺 ● ● ● ●

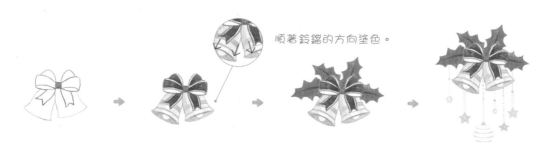

順著鈴鐺的方向塗色。

◆ 塗鈴鐺顏色的時候，要在中間留出一條高光，增加鈴鐺光澤度。在鈴鐺下面用細筆尖畫出垂下來的星星等裝飾。

聖誕圈 ● ● ● ● ● ●

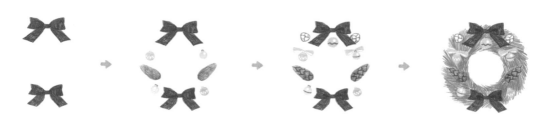

◆ 先畫出上下兩個蝴蝶結，再對稱添加一些鈴鐺和乾松果裝飾。最後以順時針方向塗出松針的部分。

聖誕樹 ● ● ● ● ● ●

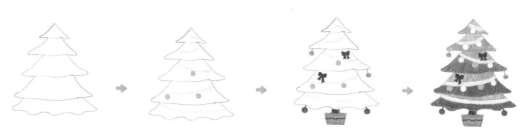

◆ 聖誕樹用絲帶和鈴鐺裝飾，別忘了頂端標誌性的星星。塗樹時根據絲帶劃分的區域畫出有變化的顏色。